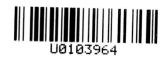
書苑拾遺

王文治書周氏仙壽叙

王禕 主編

馮威 編

上海辭書出版社

導言

王文治（一七三〇—一八〇二），字禹卿，號夢樓，丹徒（今屬江蘇鎮江）人。清代中期著名書法家、文學家。乾隆二十五年（一七六〇）以探花得進士，後授翰林院編修、侍讀，官至雲南臨安府知府，後因事罷歸，讀隱終老，傳入《清史稿》。有《夢樓詩集》《快雨堂題跋》《王文治詩文集》等著作行世。

王文治十二歲能詩，工書，楷書法褚遂良，行書主效《蘭亭序》和《集王聖教序》。他還師法清初書家笪重光，同時受時風影響學習董其昌，鋪就清新淡雅的書風底色，一生都在陰柔中討風流。中年罷歸對王文治影響巨大。從此，他潛心佛理，愛用禪來解讀藝術。他從自藏的南宋書法家張即之和唐人寫經墨蹟中獲得營養，最終定型，以快速行頓的技巧書寫高貴流麗的神韻。

王文治長於行楷書和行書，好用長鋒羊毫，在熟紙上以青黑色淡墨書寫，天真秀逸、風神優遊，與專講魄力、好用濃墨的劉墉並稱『濃墨宰相，淡墨探花』。憑借綜合實力，王文治生前便有書名。後人還將他與翁方綱、劉墉和梁同書並列『清四家』。

得力於書法與佛教的兼通，他的書法理論自開『書禪』一派，自言『詩有詩禪，畫有畫禪，書有書禪。世間一切工巧技藝，不通於禪，非上乘也』。他常以禪論書，如『《蘭亭》一帖，爲書家之《普門》，唐宋諸名家，未有不從此入者』『晉人書如來禪，唐人書爲菩薩禪，宋人書爲祖師禪』，如此等等，讓人合掌贊嘆。他以系列絕句方式寫作書論，代表作品即《論書絕句三十首》。其中第十四首云：『曾聞碧海掣鯨魚，神力蒼茫運太虛。間氣古今三鼎足，杜詩韓筆與顏書』，是書界傳誦的名篇。自此之後，詩作論書獨成書論一格。

王文治傳世書蹟較多，大多爲條幅和對聯。民國十年（一九二一），中華書局發行名人真蹟系列第二十三種《王夢樓居士仙壽叙真蹟》，至民國三十年（一九四一）五次重印。此作係王文治五十二歲的作品，筆健、神完、氣足，祗可惜限於當時的印刷技術，淡墨的特點無法展現。原作形製不詳，似從條幅割裱而來，帖芯界有邊長約四點五厘米的方格。此次重新編印出版，爲體例故，略有縮印，不損原作神采，尚望周知。

運昇周居士八

帙仙壽叙

成佛之難非歷

《運昇周居士八帙仙壽叙》。成佛之難，非歷

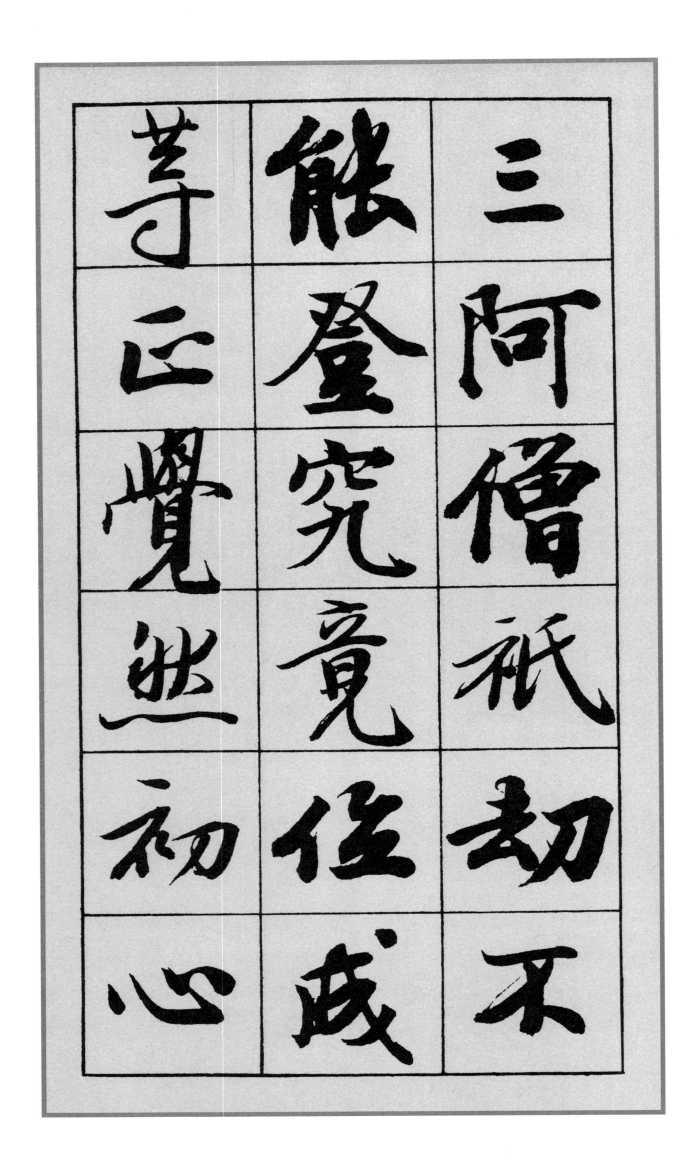

三阿僧祇劫不
能登究竟位成
等正覺然初心

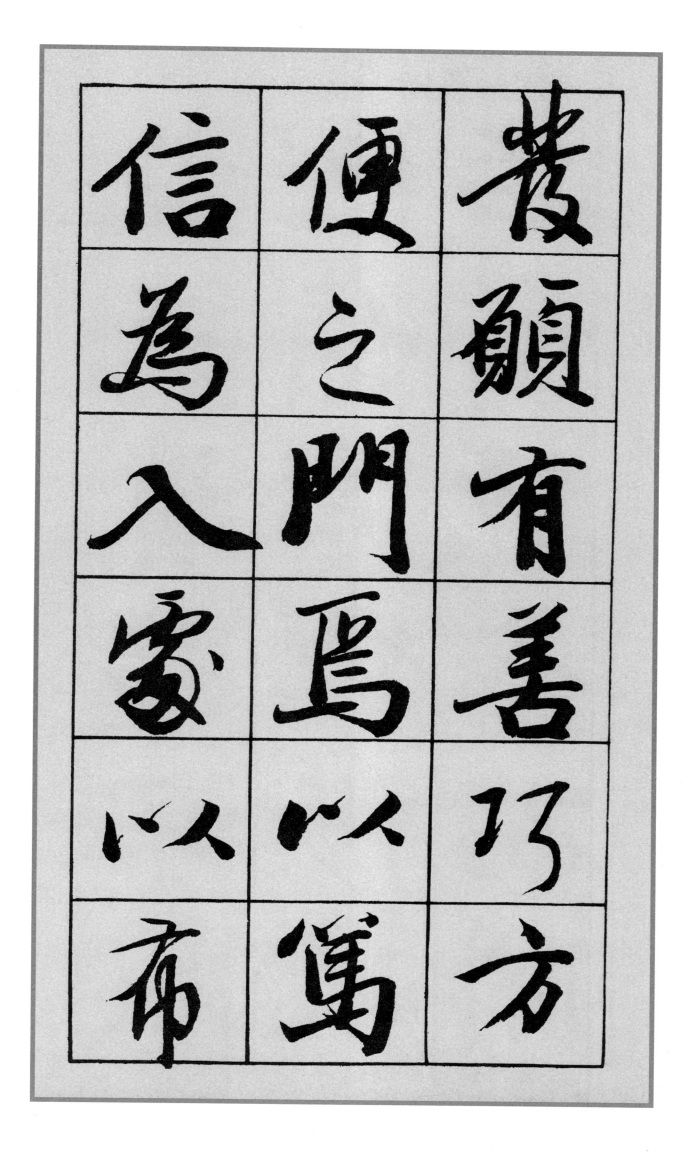

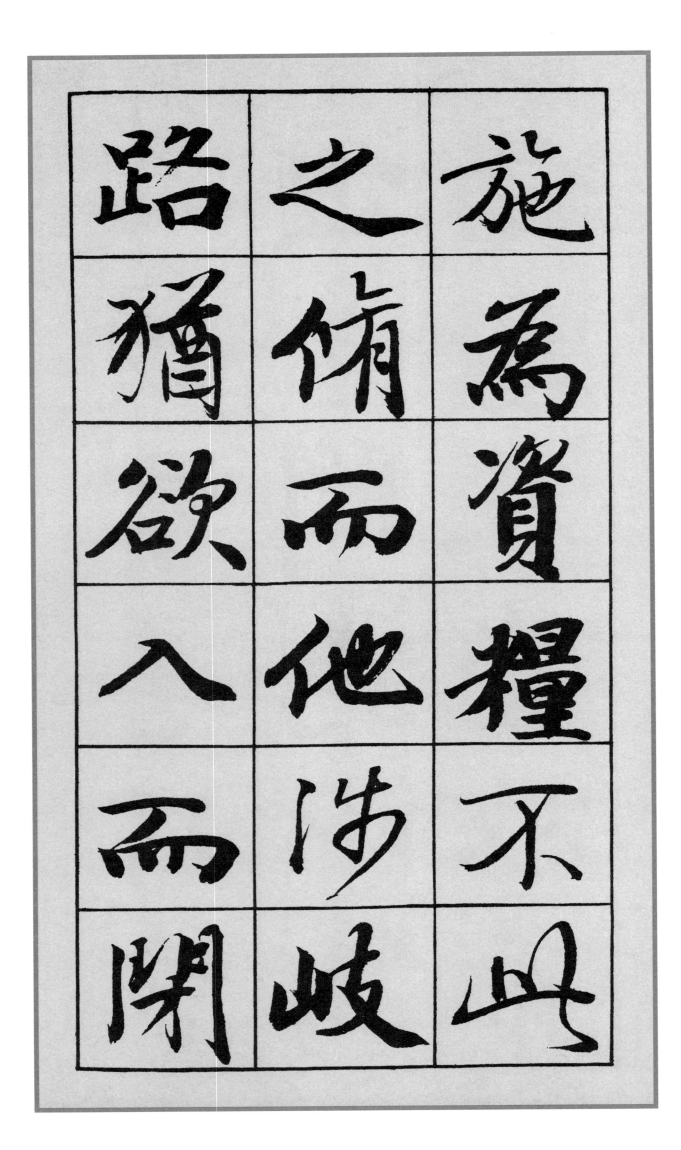

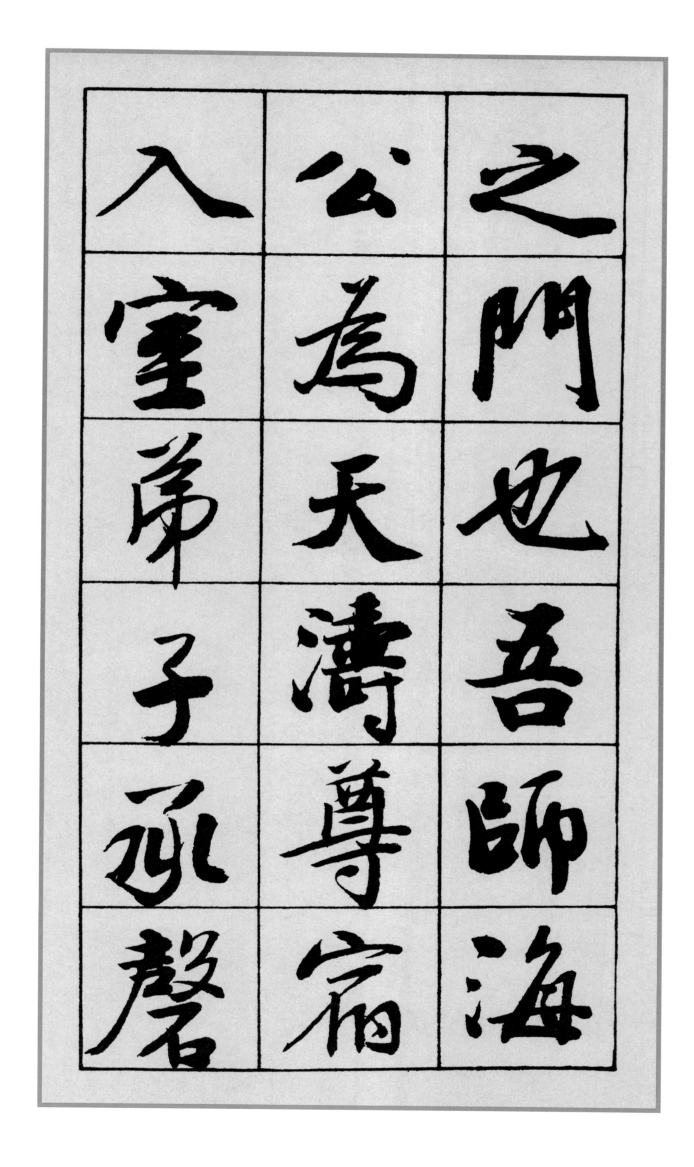

之門也。吾師海公為天濤尊宿入室弟子，承磬

之門也吾師海
公為天濤尊宿
入室弟子承磬

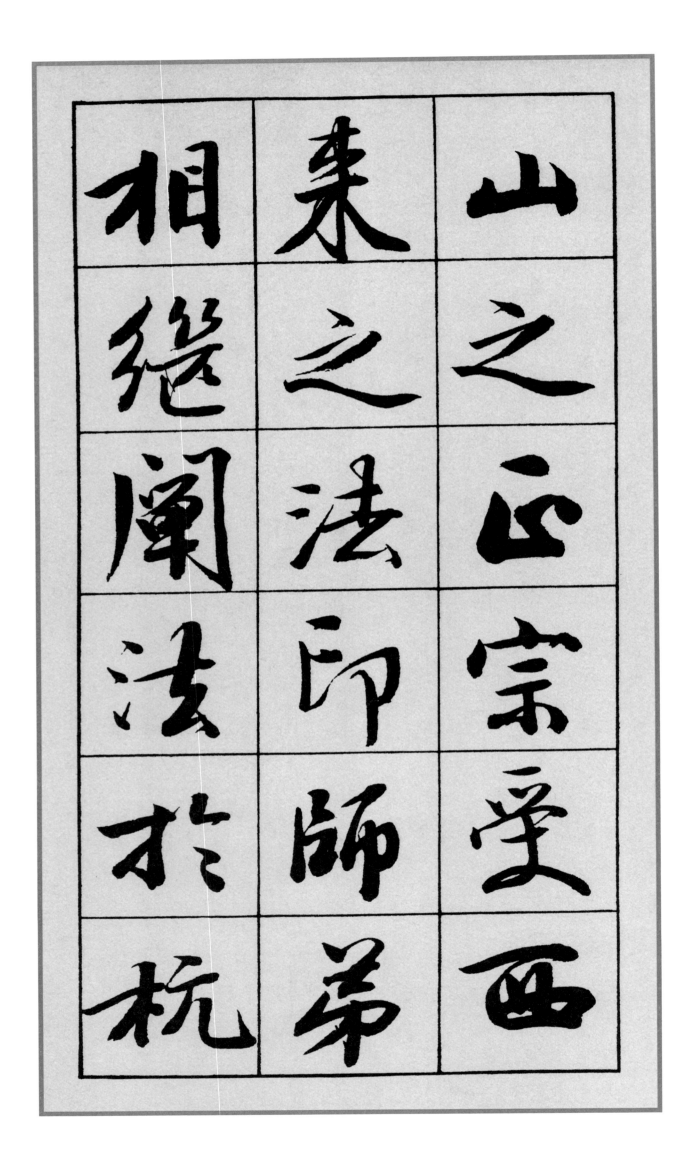

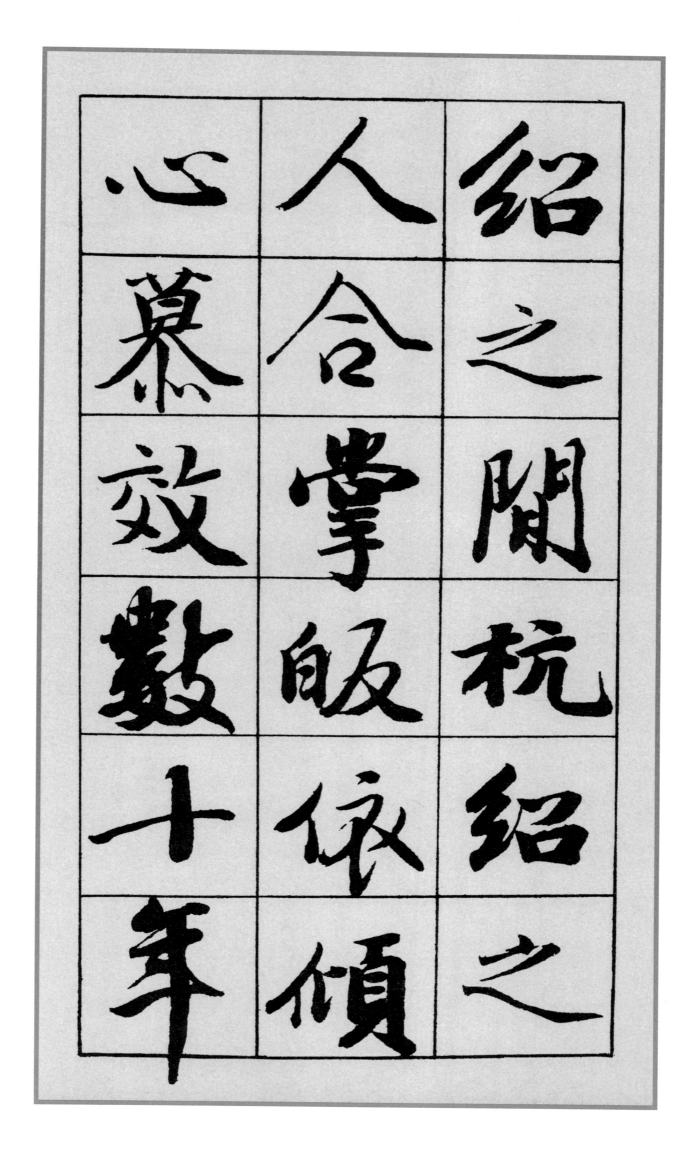

紹之間杭紹之
人合掌皈依傾
心慕效數十年

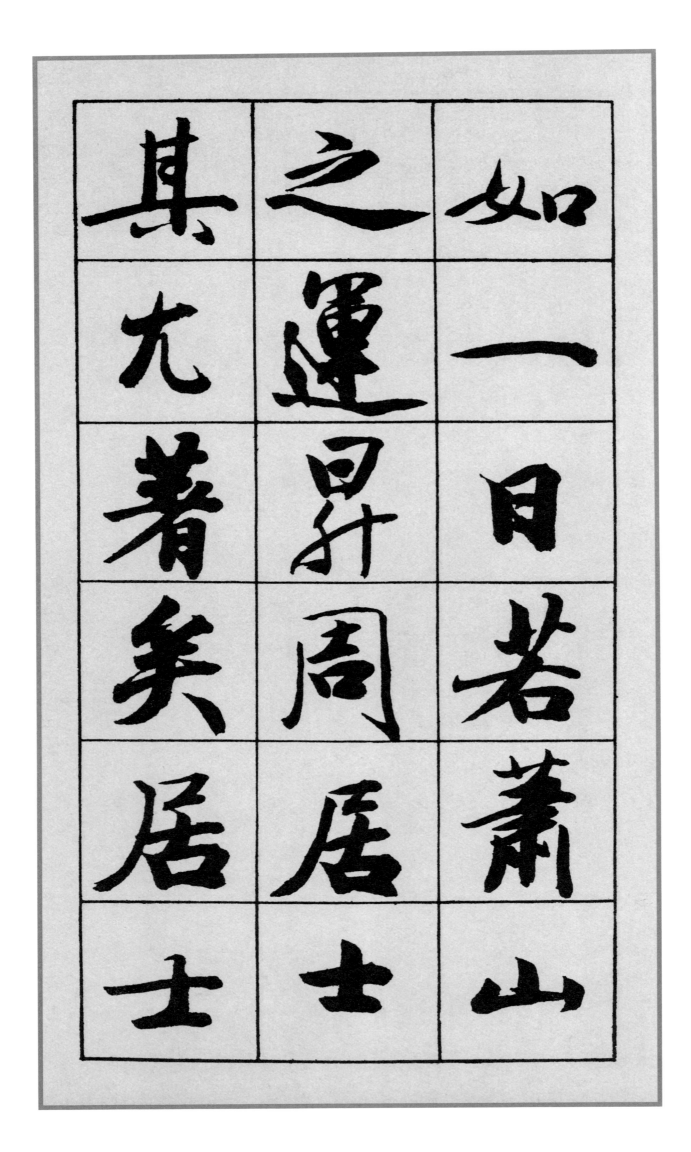

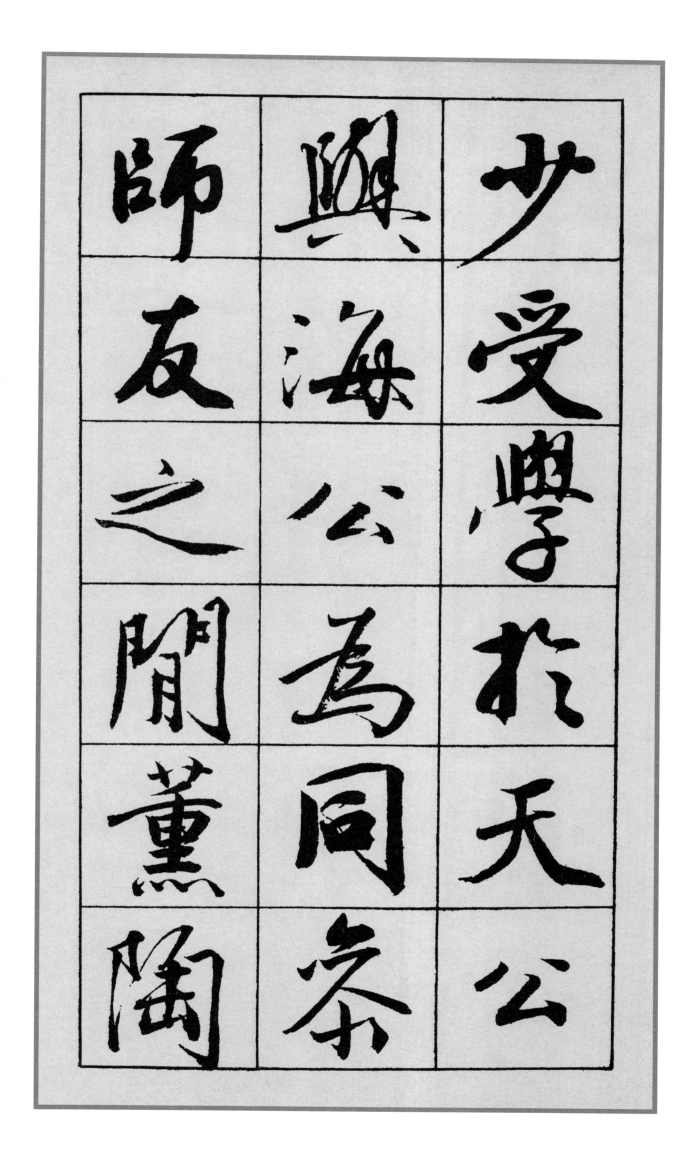

少受學於天公
與海公為同爹
師友之間薰陶

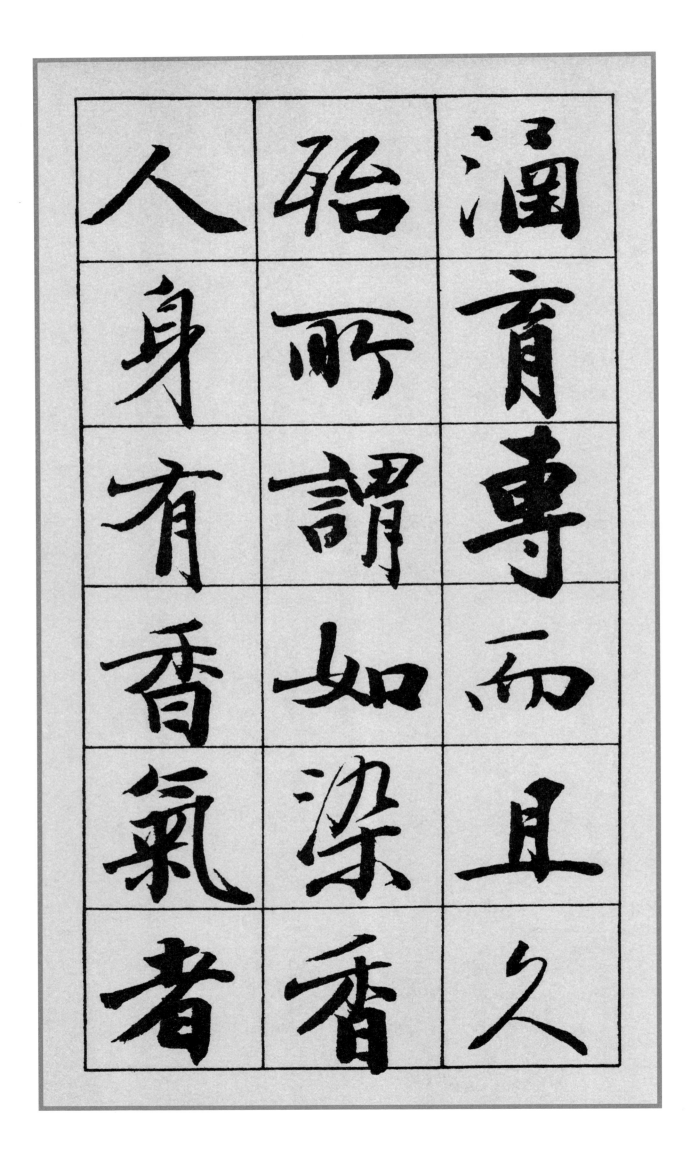

涵育，專而且久，殆昕謂如染香人、身有香氣者

歟？居士性慷槩，見人有急難必竭力助之，不惜

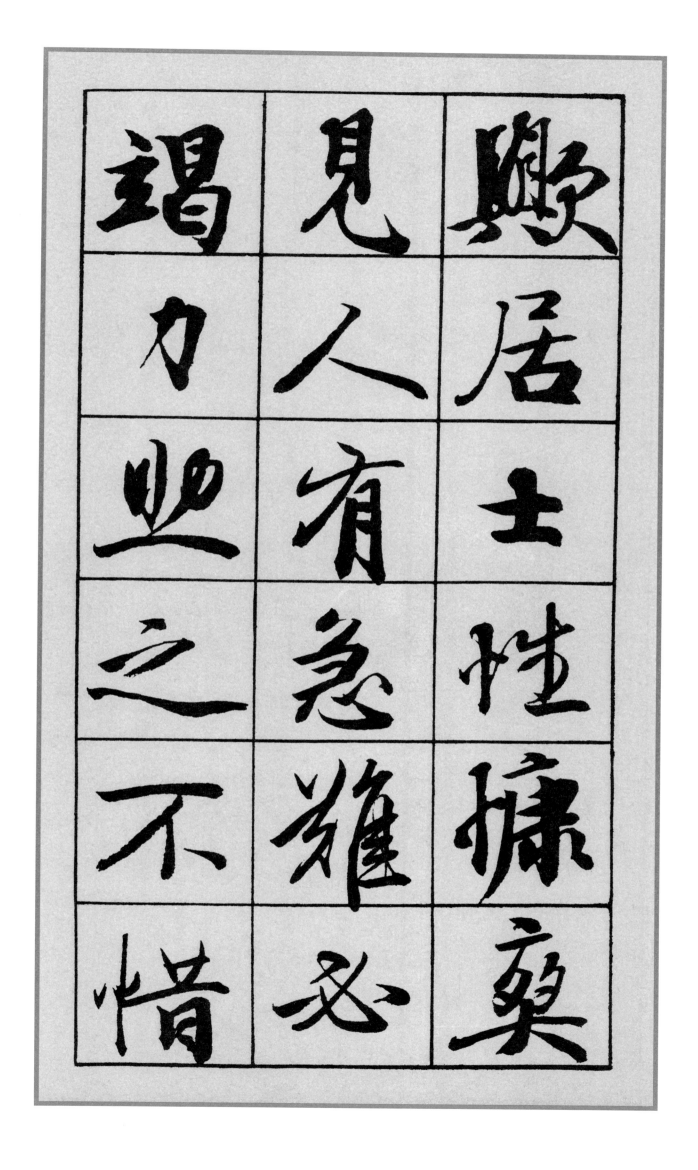

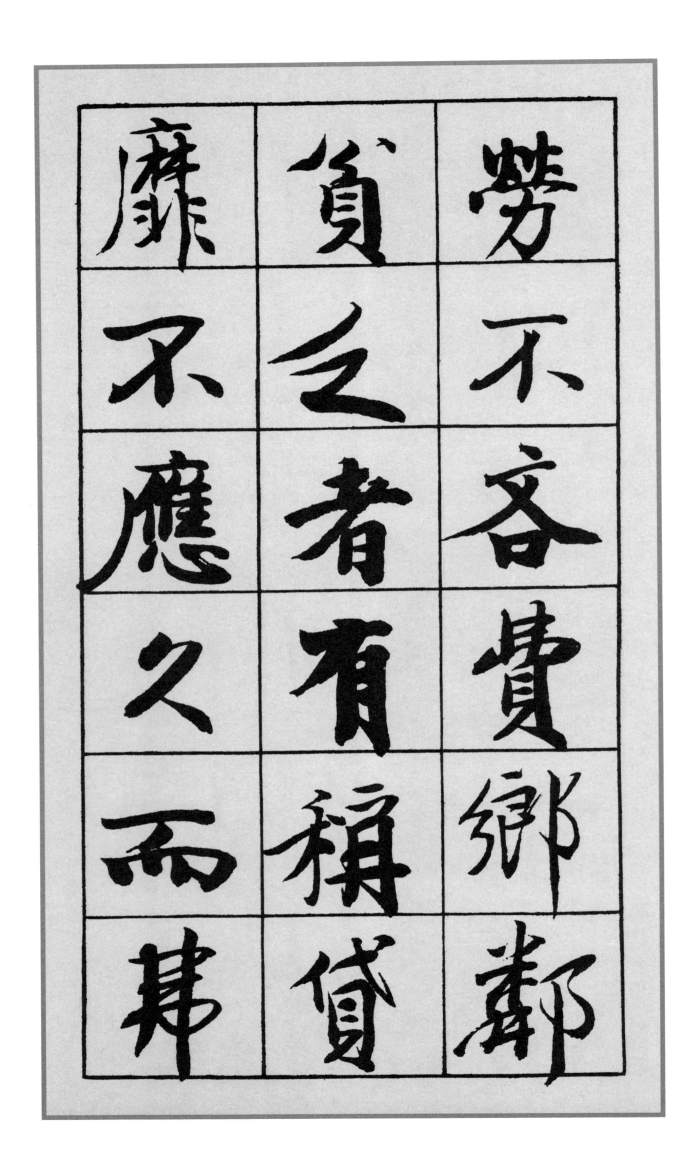

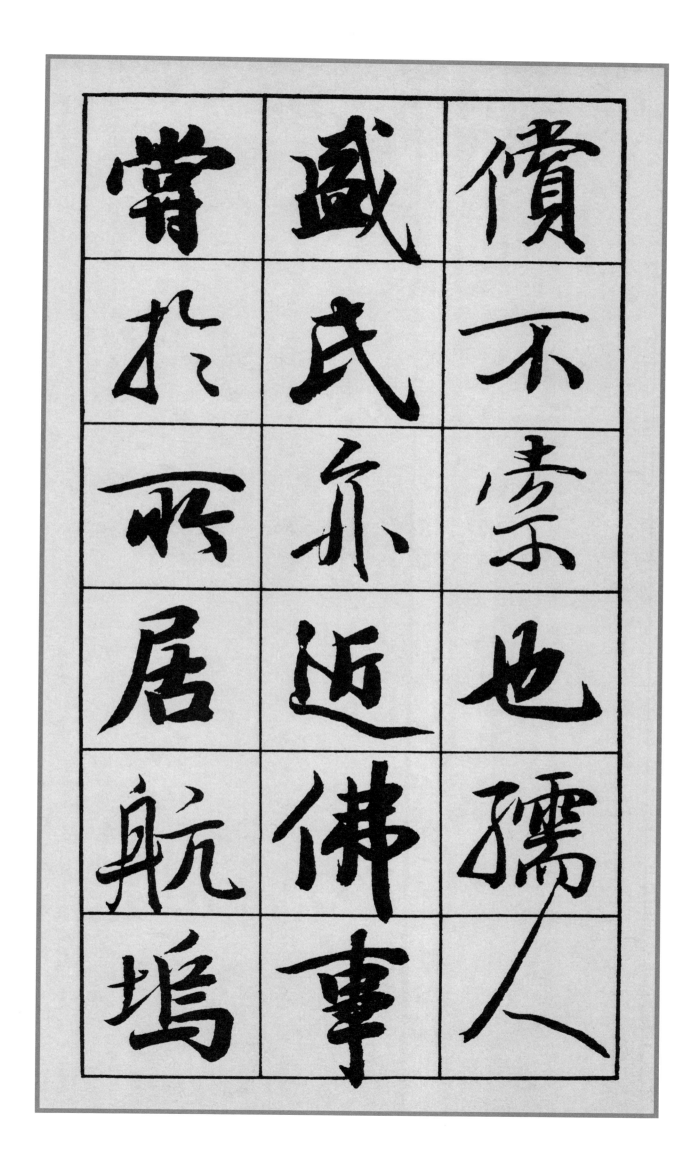

償，不索也。孺人盛氏亦近佛事，嘗於昕居航塢

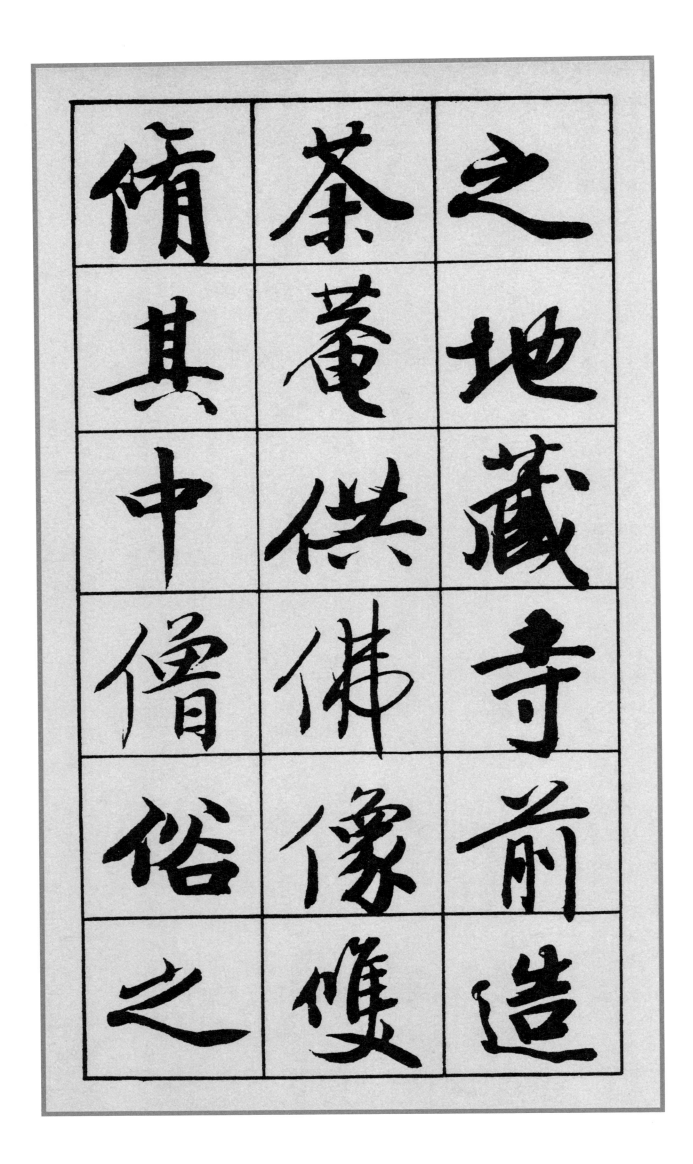

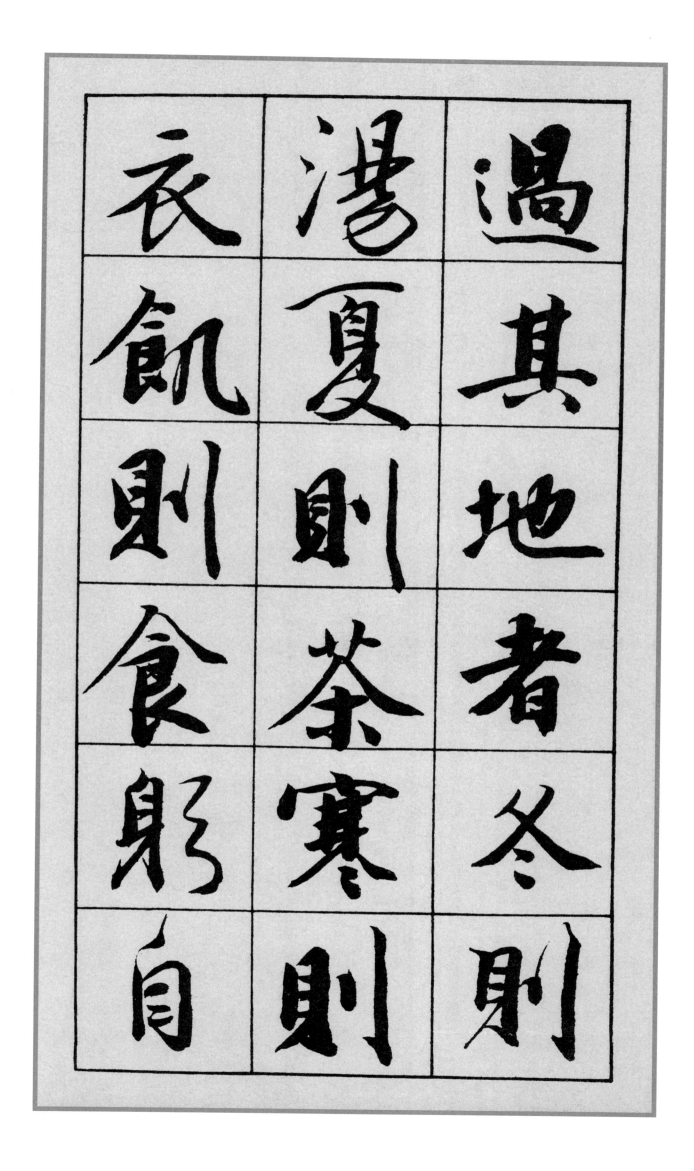

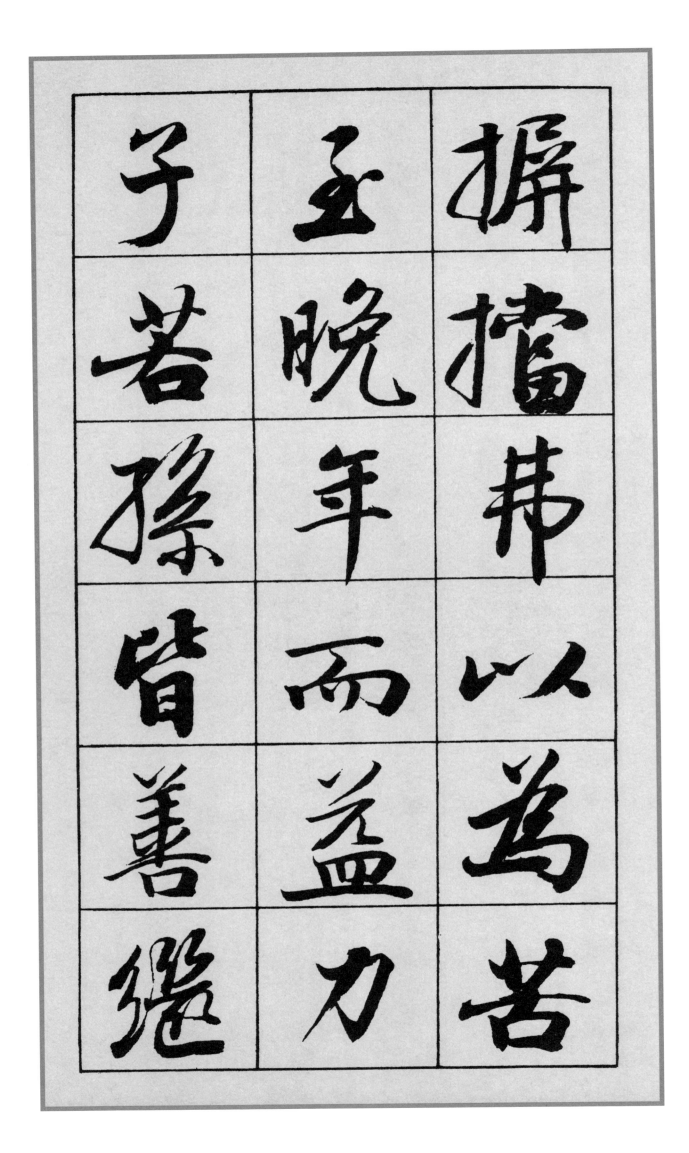

摒擋弗以為苦
至晚年而益力
子若孫皆善繼

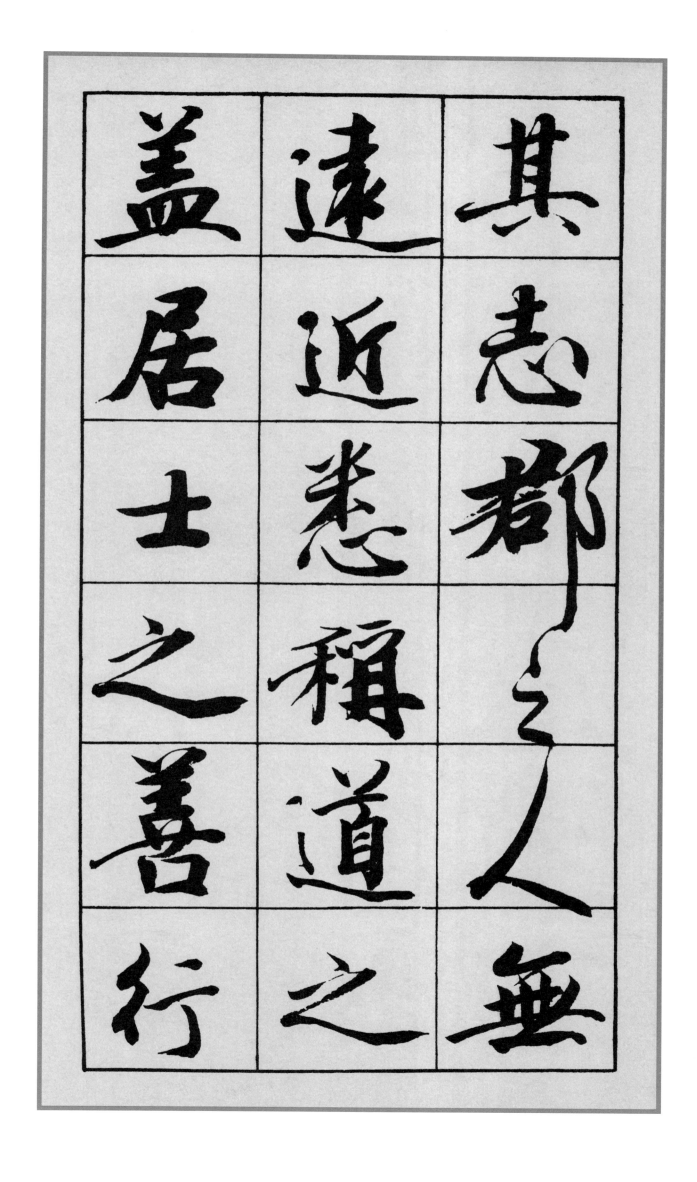

其志，郡之人無遠近悉稱道之。蓋居士之善行

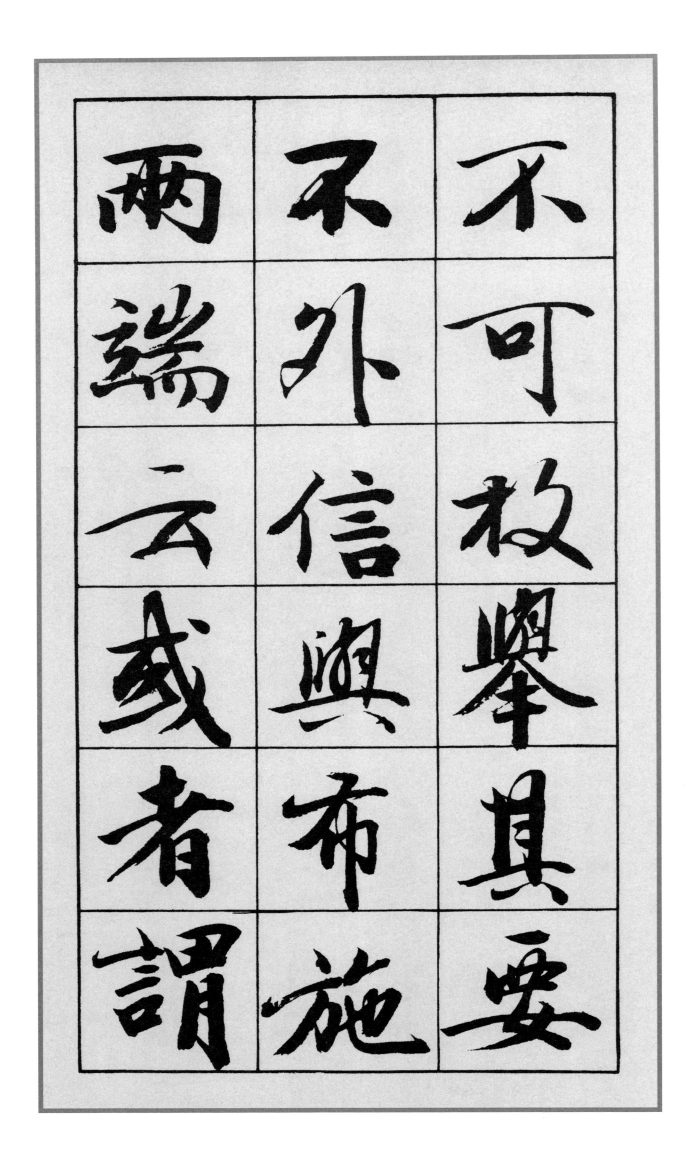

不可枚舉
不外信與布施
兩端云或者謂

宏	無	佛
開	邊	法
萬	持	無
行	戒	量
之	忍	佛
門	辱	智

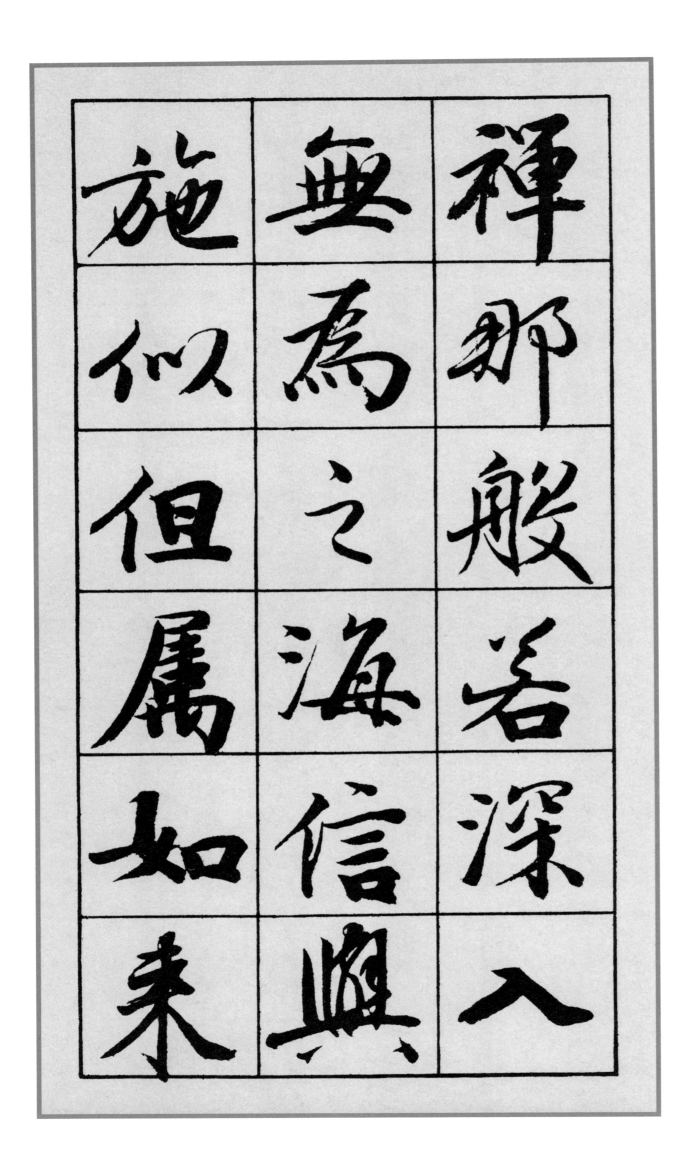

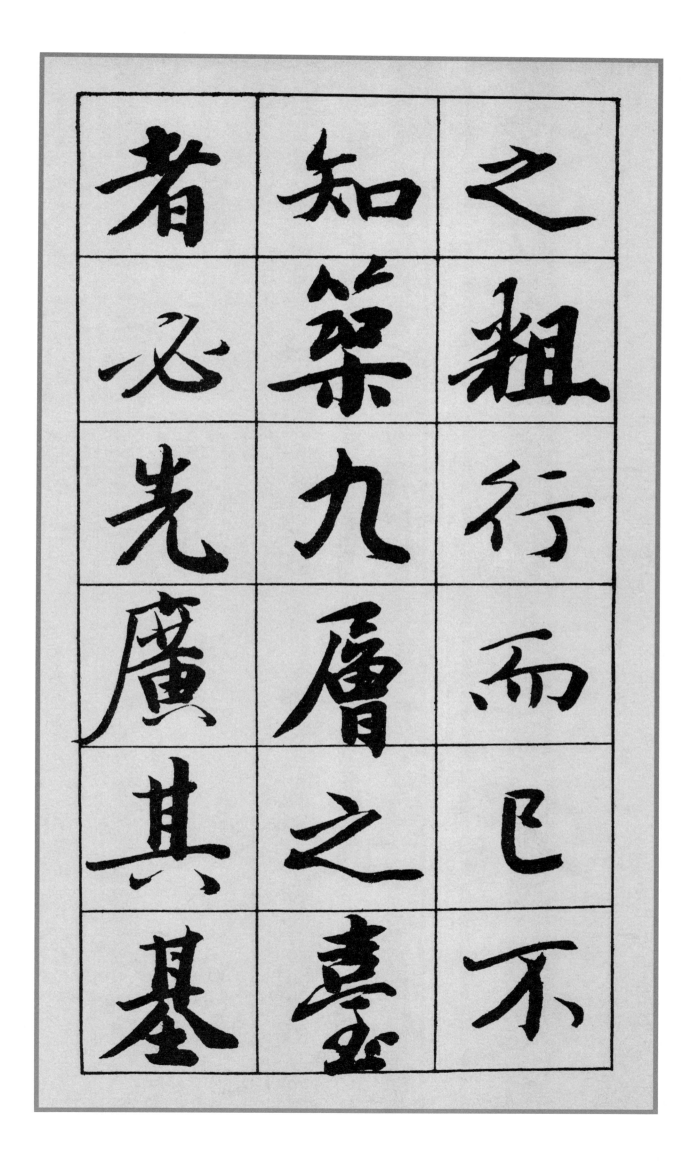

之粗行而已。』不知築九層之臺者，必先廣其基

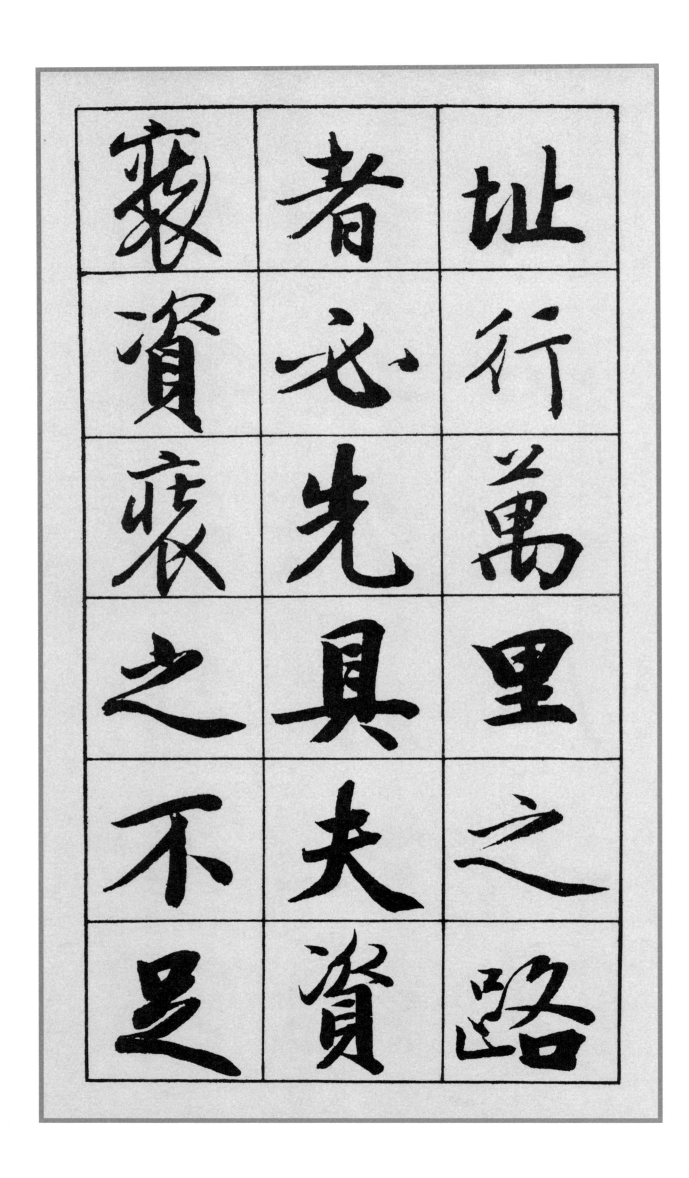

址行萬里之路

者必先具夫資

裹資裹之不足

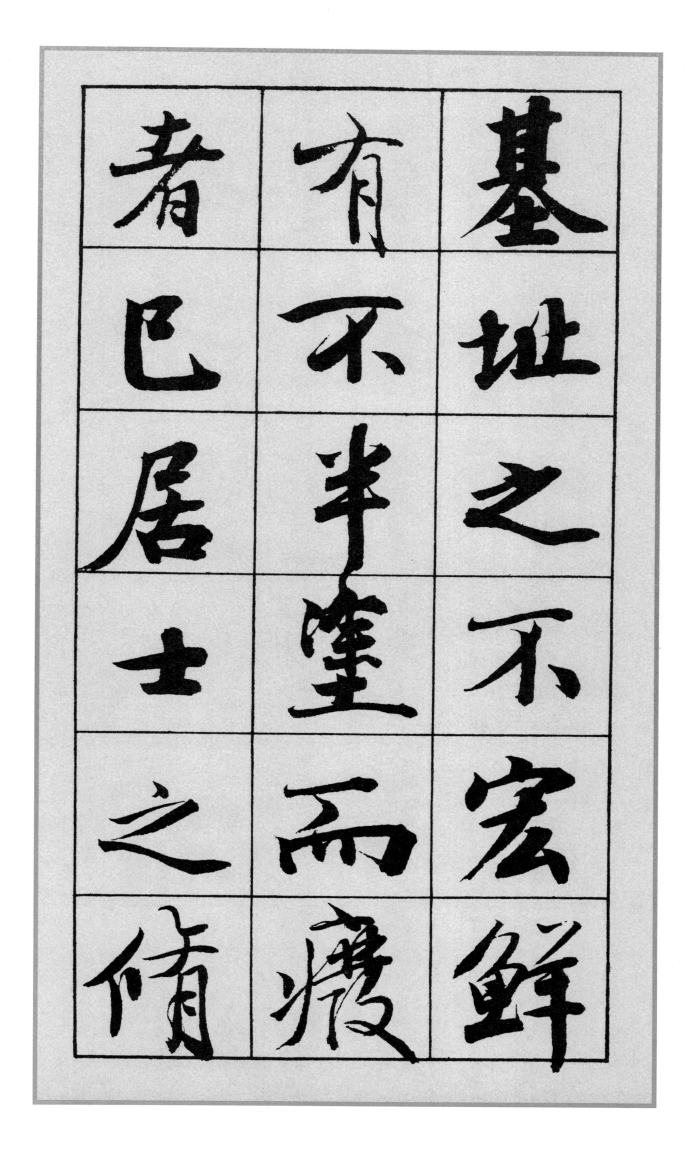

基址之不宏，鮮有不半塗而癈者已。居士之脩

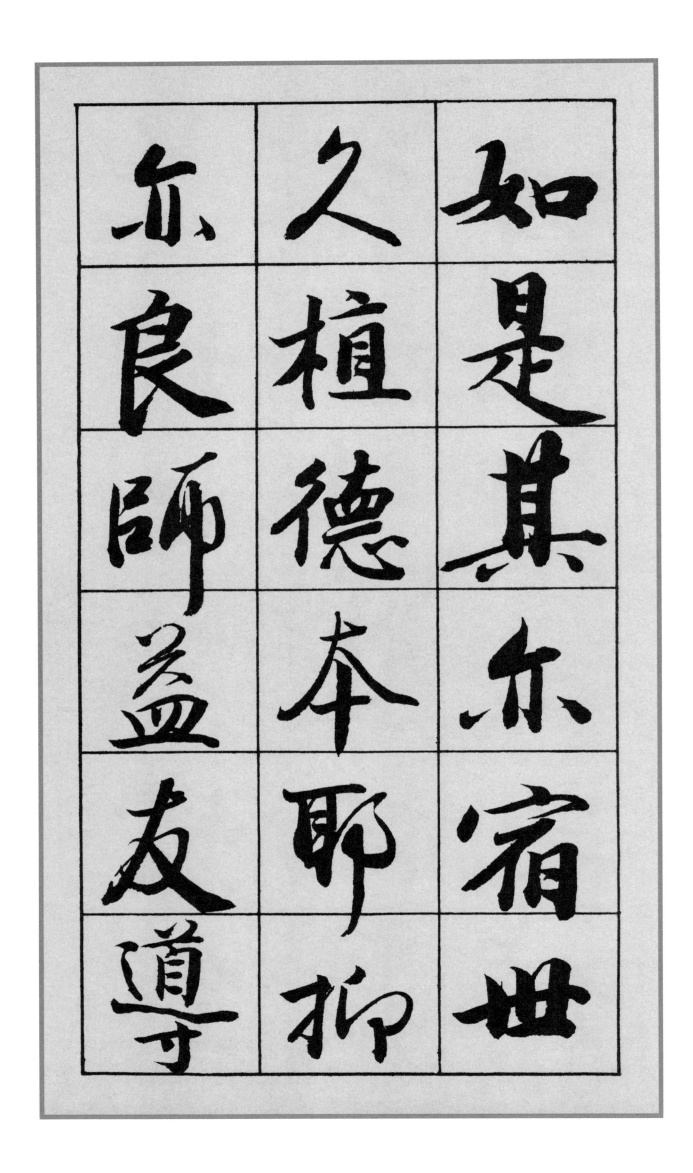

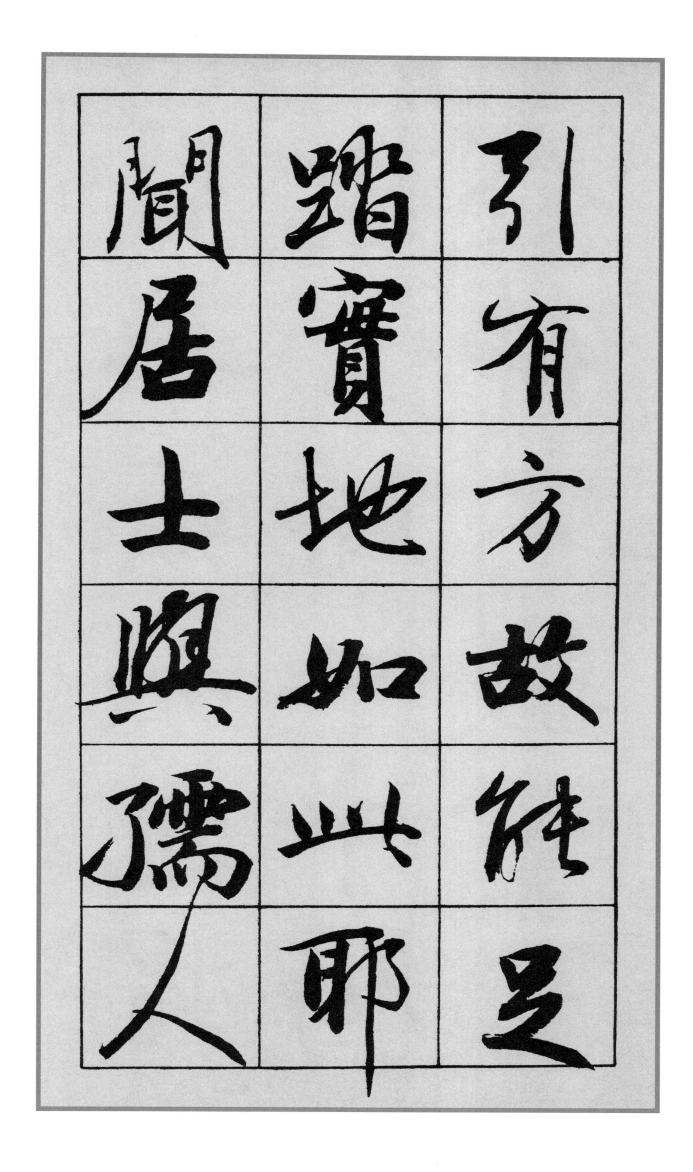

引有方故能足
踏實地如此耶
閒居士與孺人

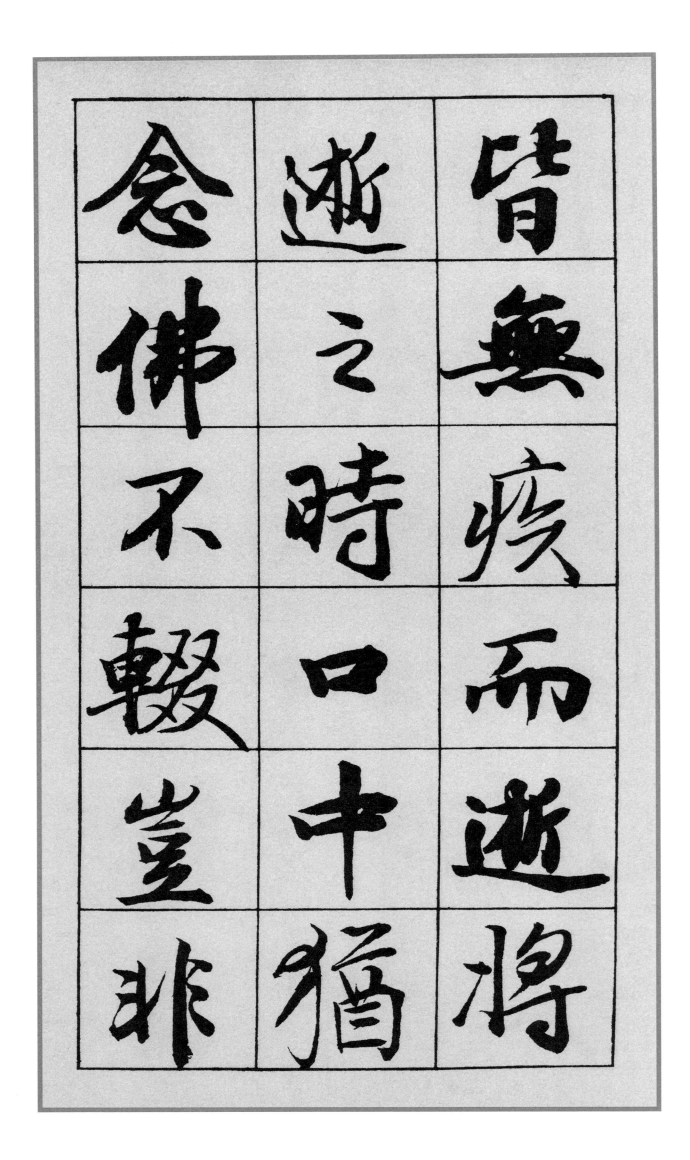

皆無疾而逝，將逝之時，口中猶念佛不輟。豈非

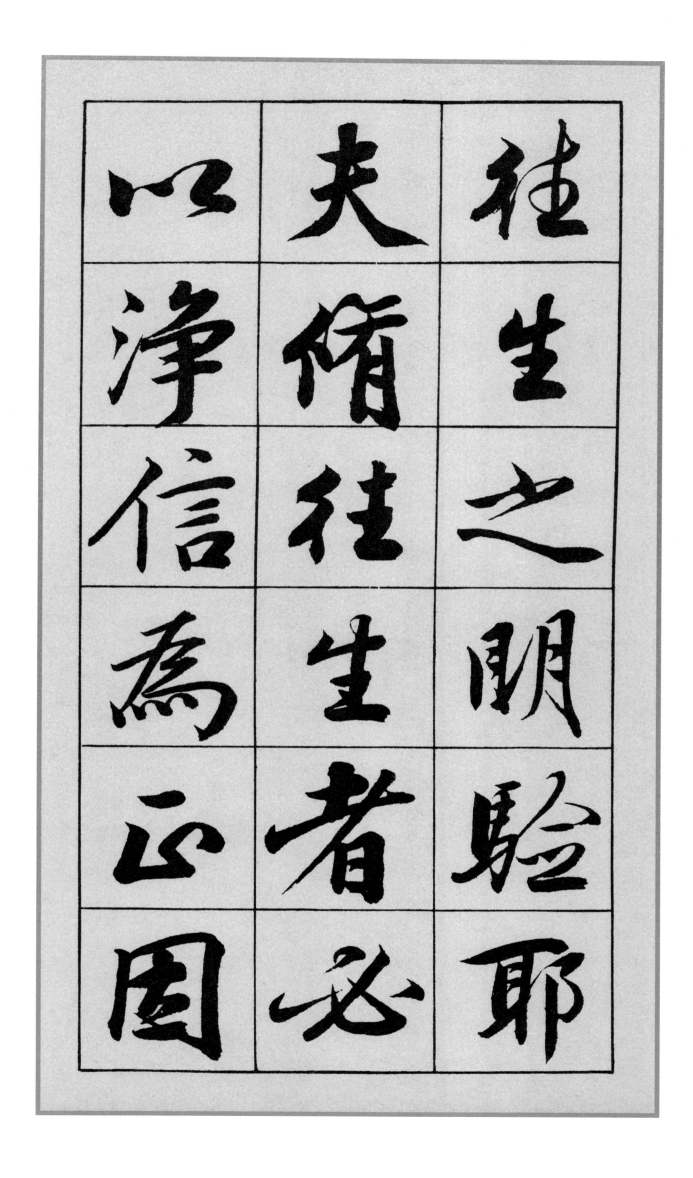

往生之明驗耶？夫脩往生者，必以淨信為正因，

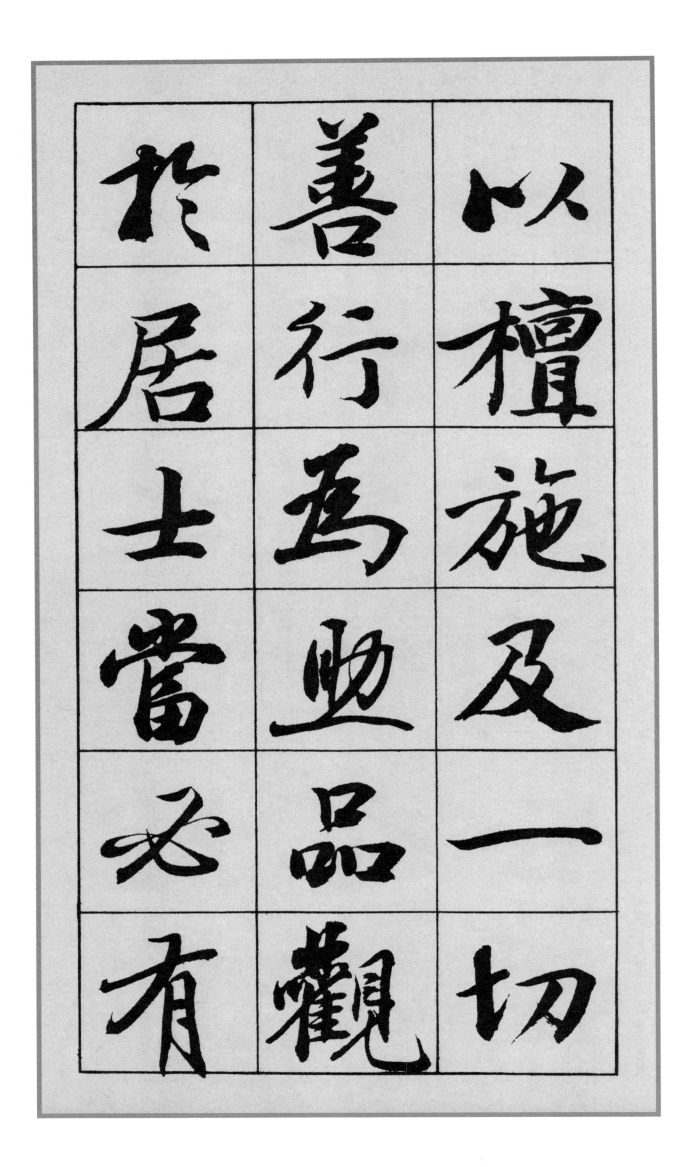

以檀施及
善行為妙品觀
於居士當必有

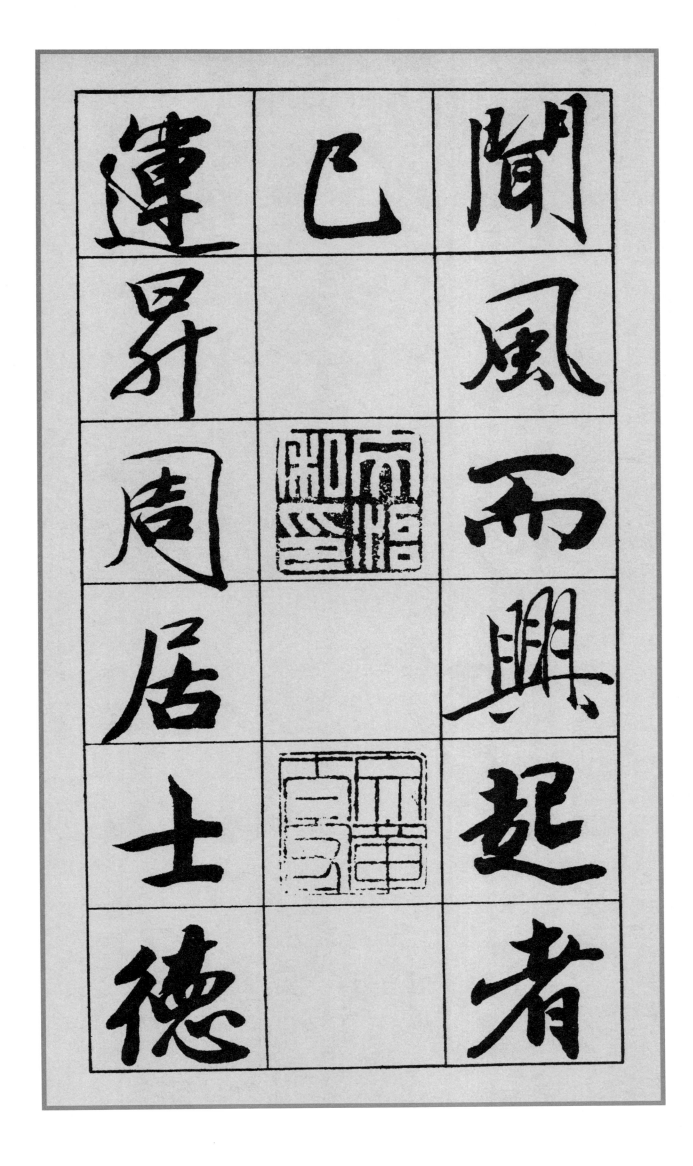

聞風而興起者已。《運昇周居士德

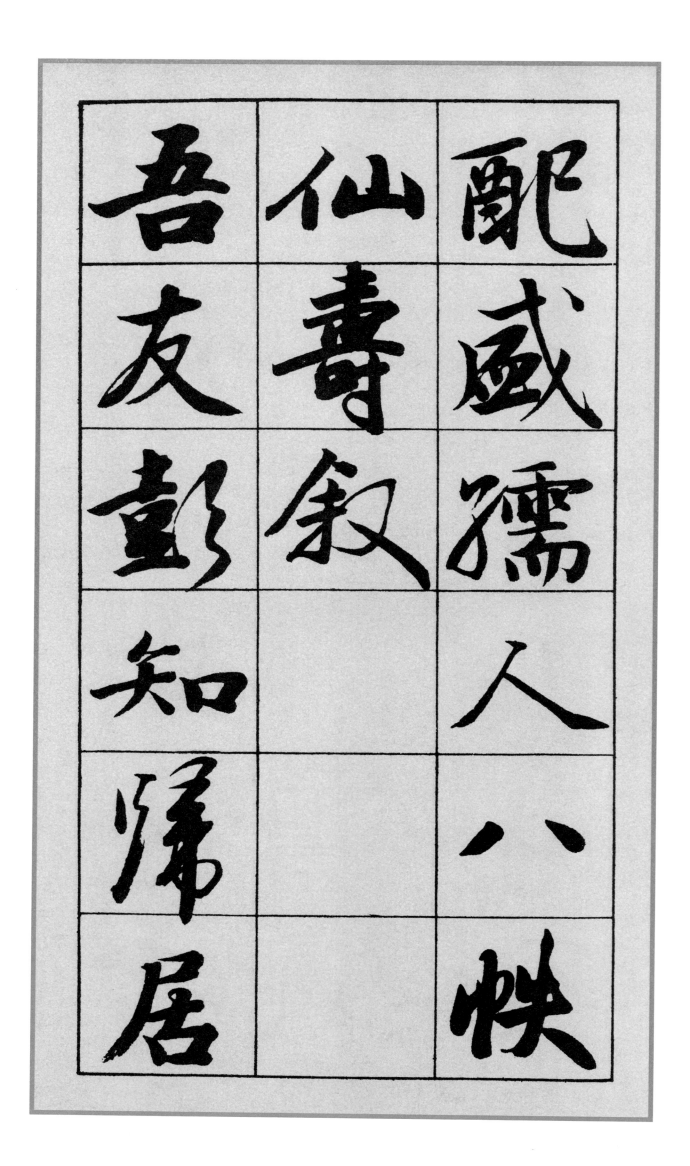

配盛孺人八帙
仙壽叙

吾友彭知歸居

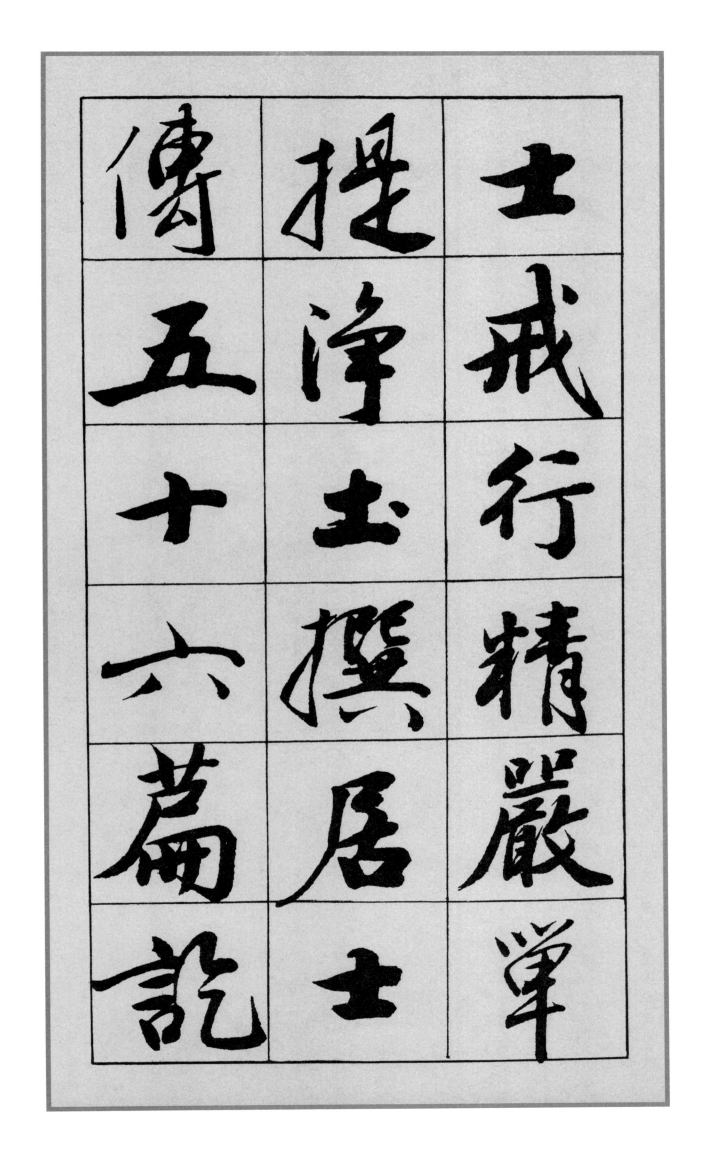

士戒行精嚴，單提净土，撰《居士傳》五十六篇訖。

31

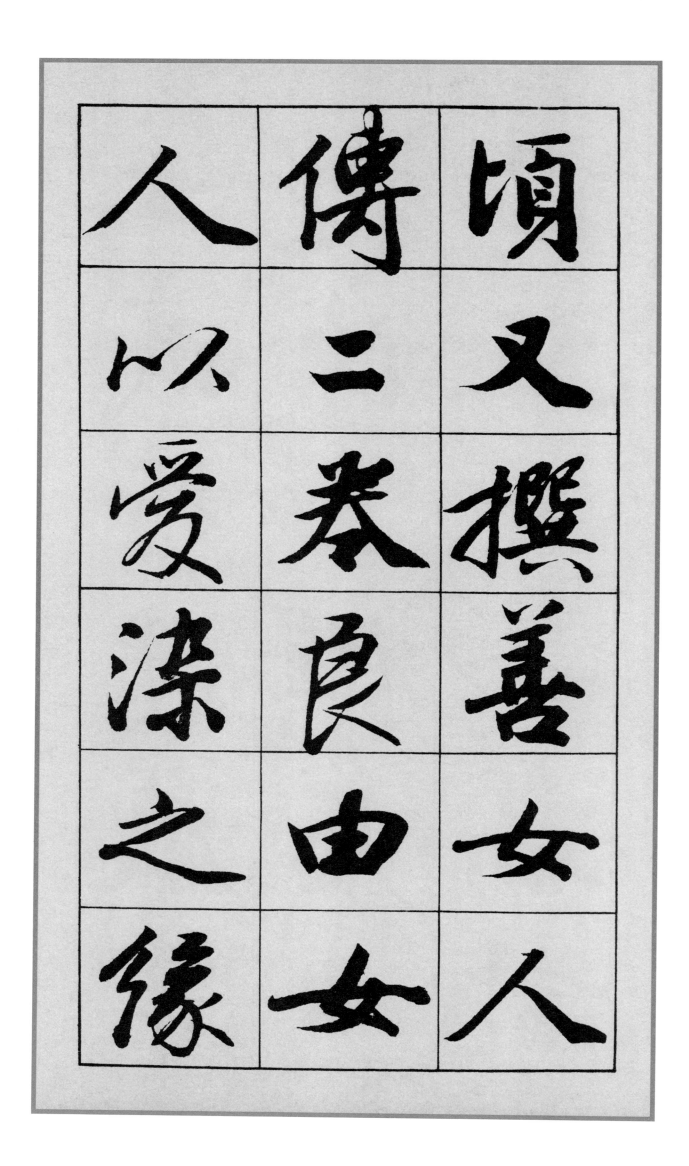

人以愛染之緣

傳二卷良由女

頃又撰善女人

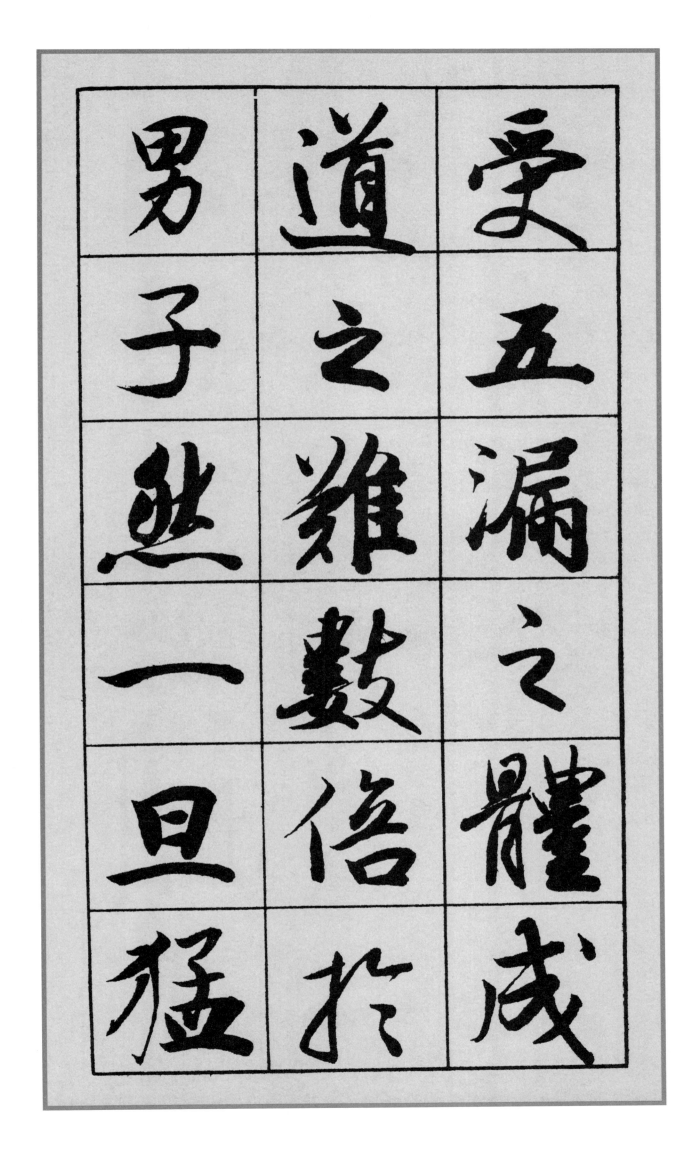

受五漏之體成道之難數倍於男子然一旦猛

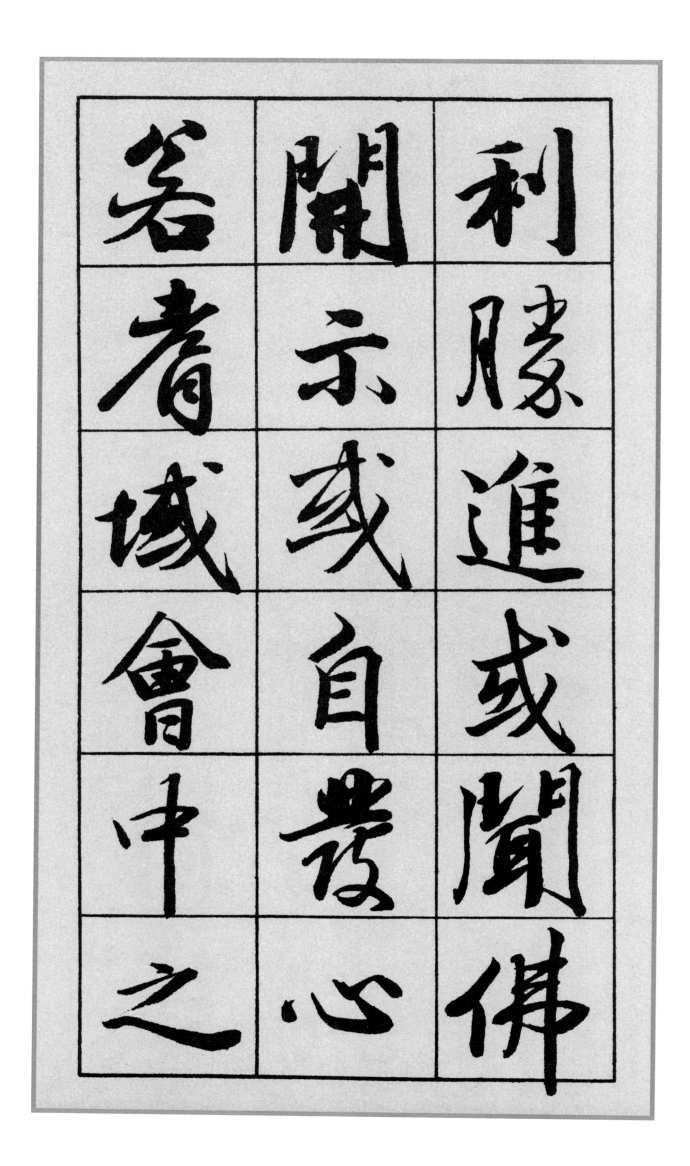

利勝進，或聞佛開示，或自發心，若耆域會中之

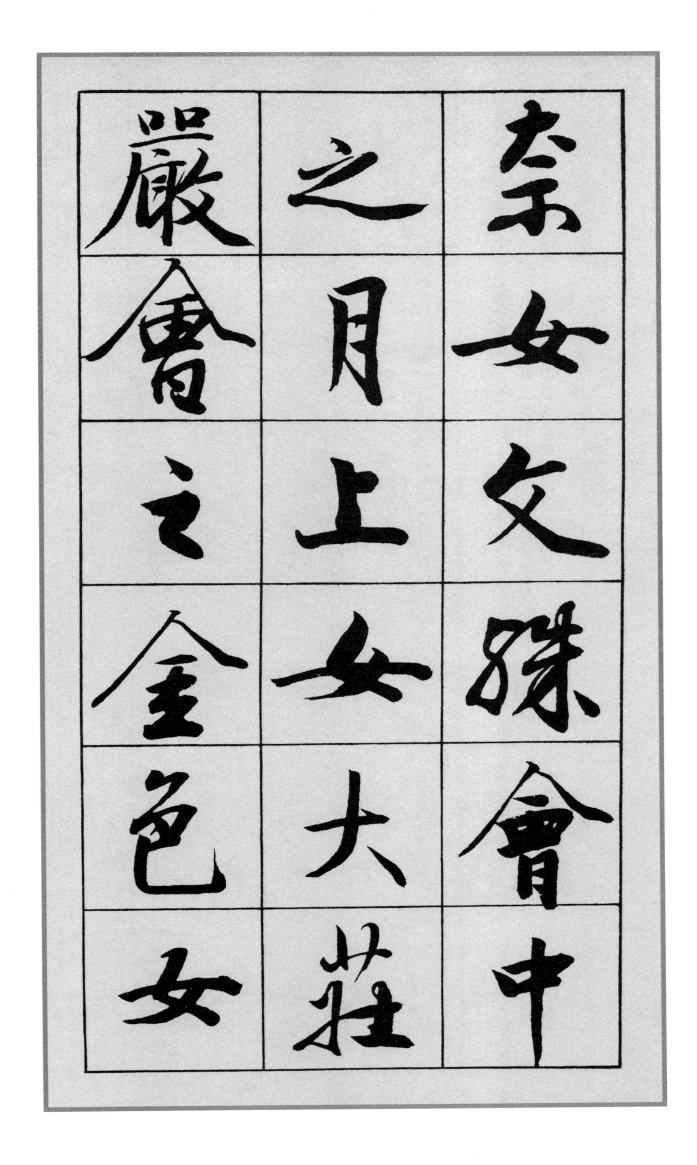

奈女文殊會中
之月上女大莊
嚴會之金色女

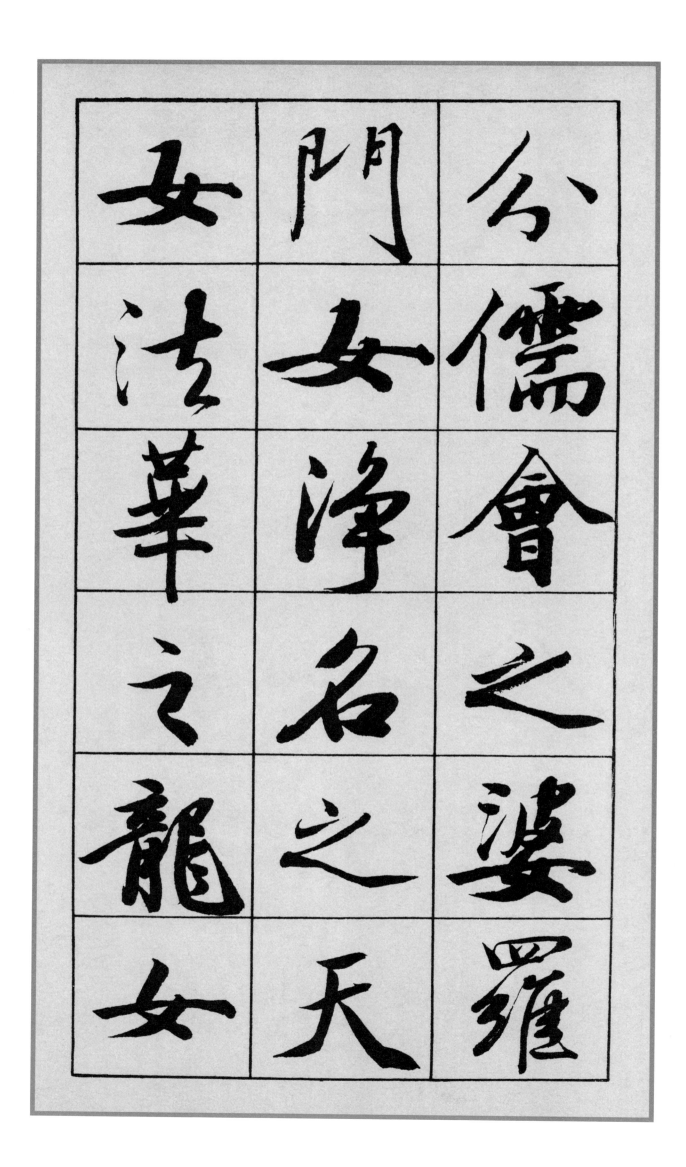

女　門　公
法　女　儒
華　淨　會
之　名　之
龍　之　婆
女　天　羅

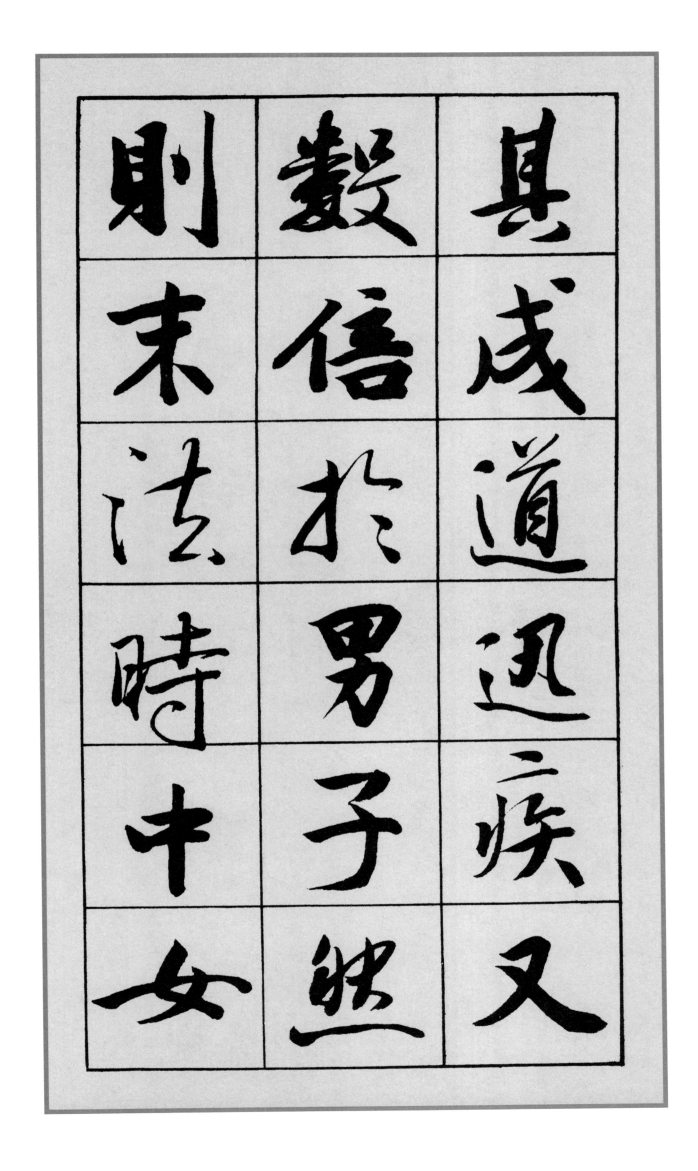

其
戌
道
迅
疾
又

數
倍
於
男
子
然

則
末
法
時
中
女

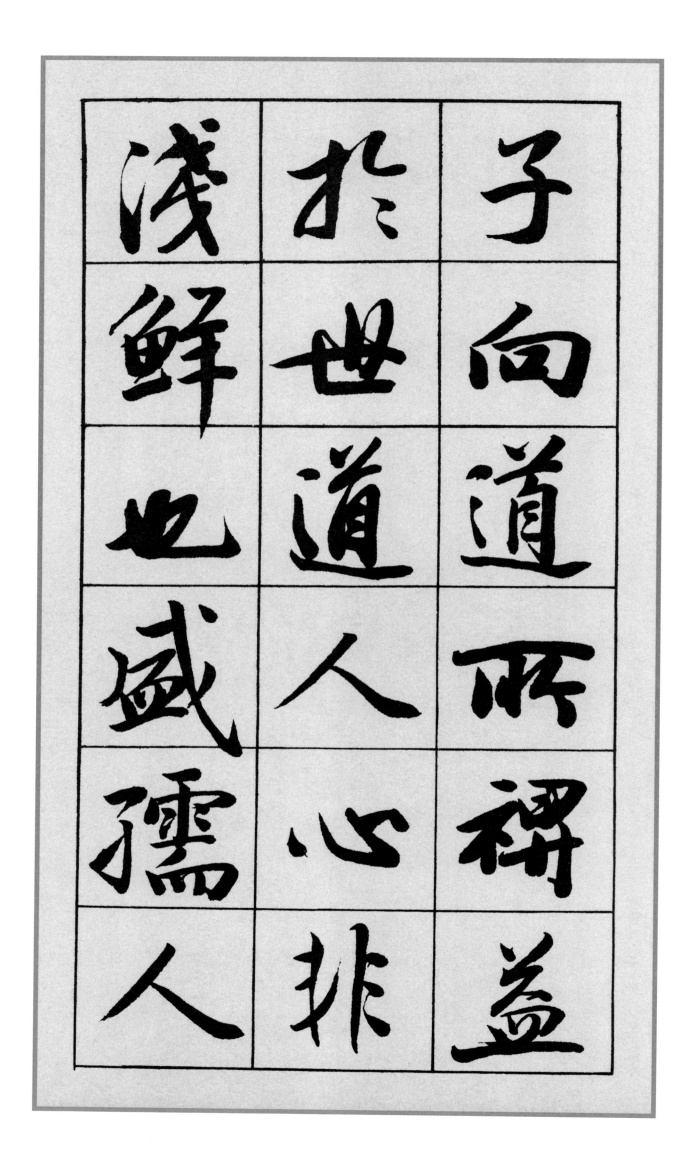

子向道昕裨益扵世道人心，非淺鮮也。盛孺人

子向道而禩益
扵世道人心非
淺鮮也盛孺人

38

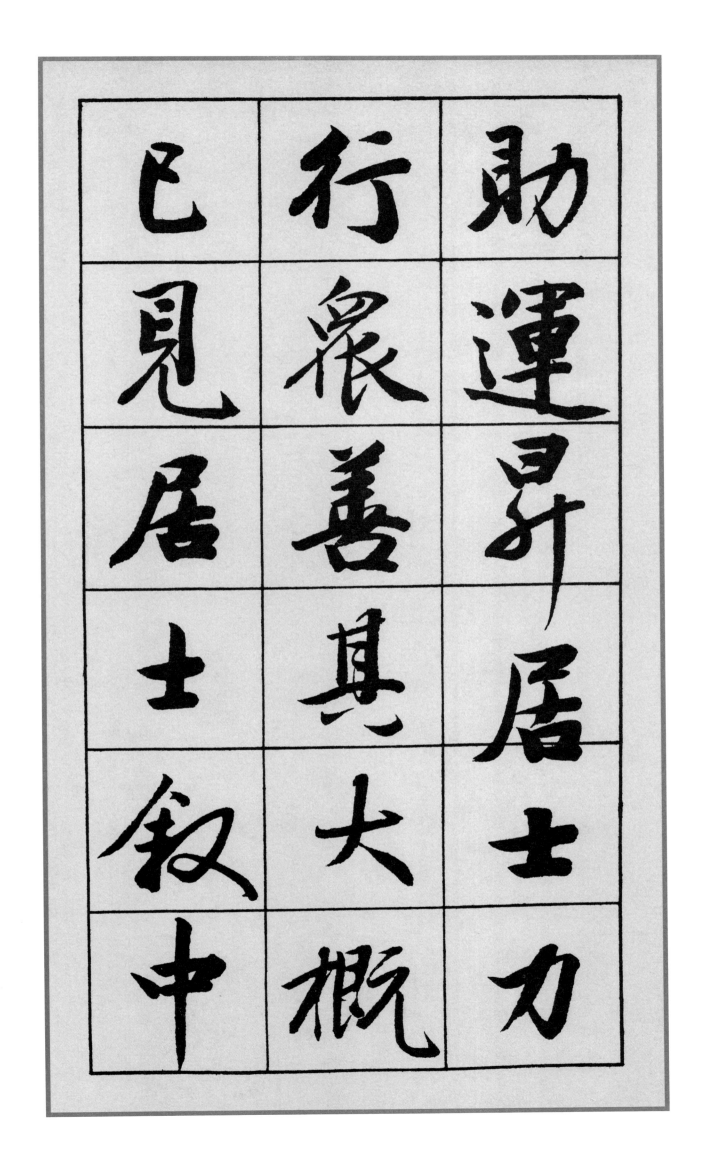

助運昇居士，力行衆善，其大概已見居士叙中，

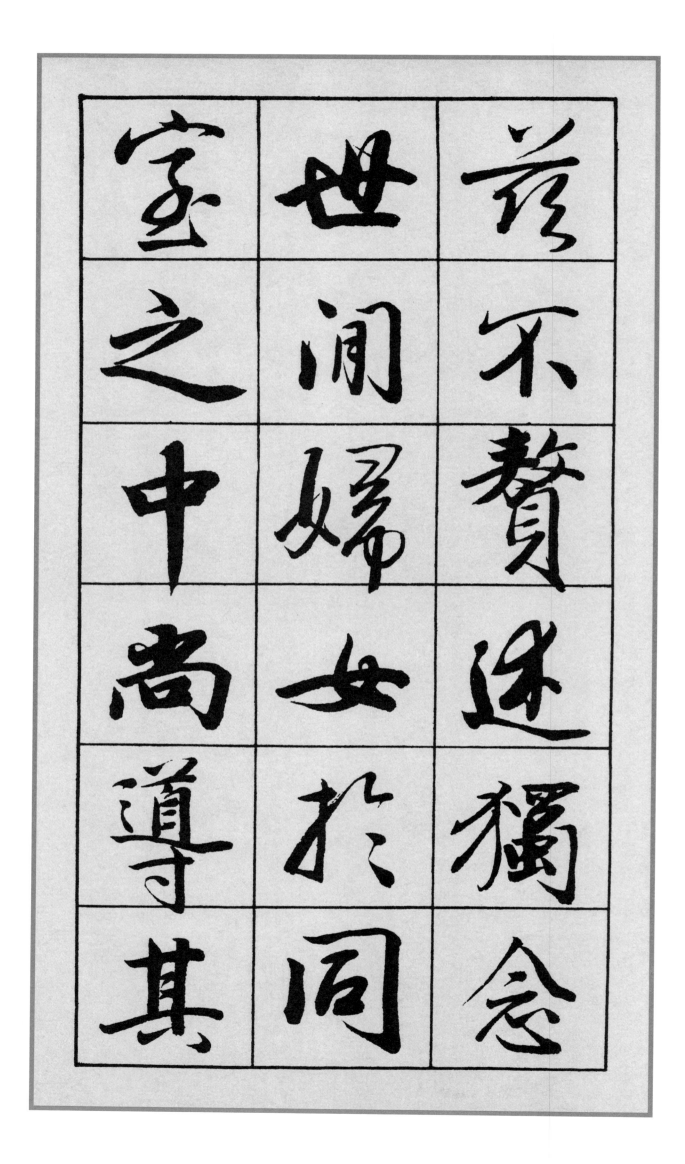

夫，客赀财，薄骨肉，又或身裹绮罗，口厌粱肉，犹

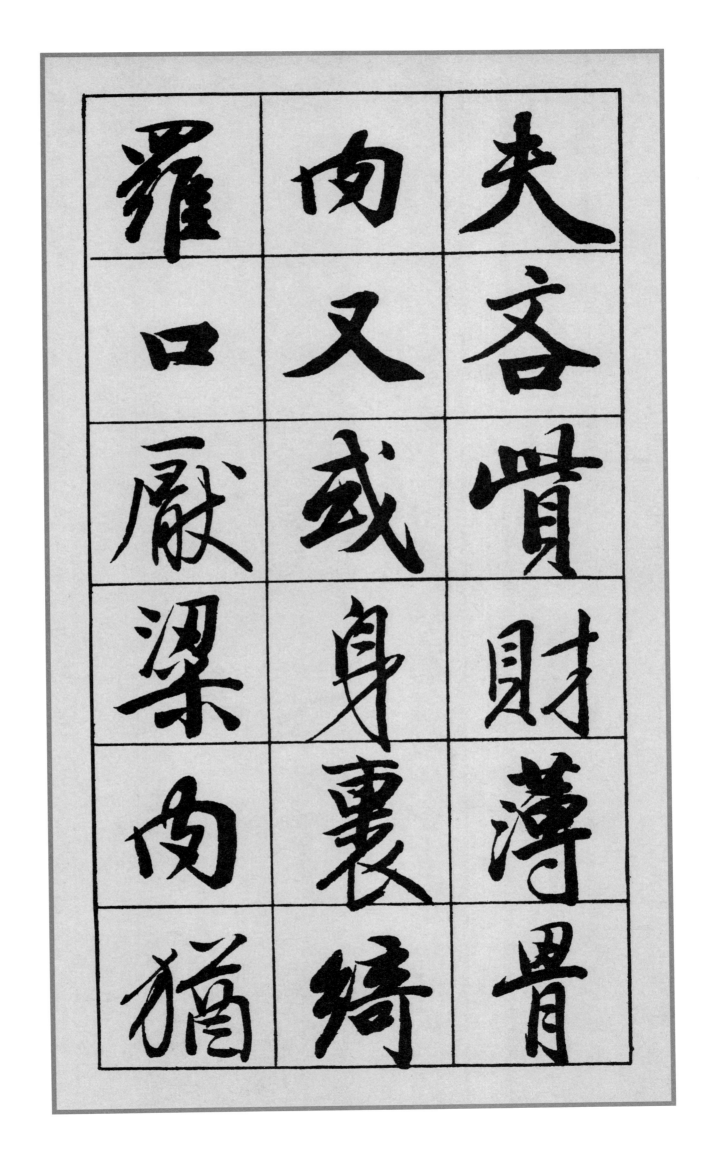

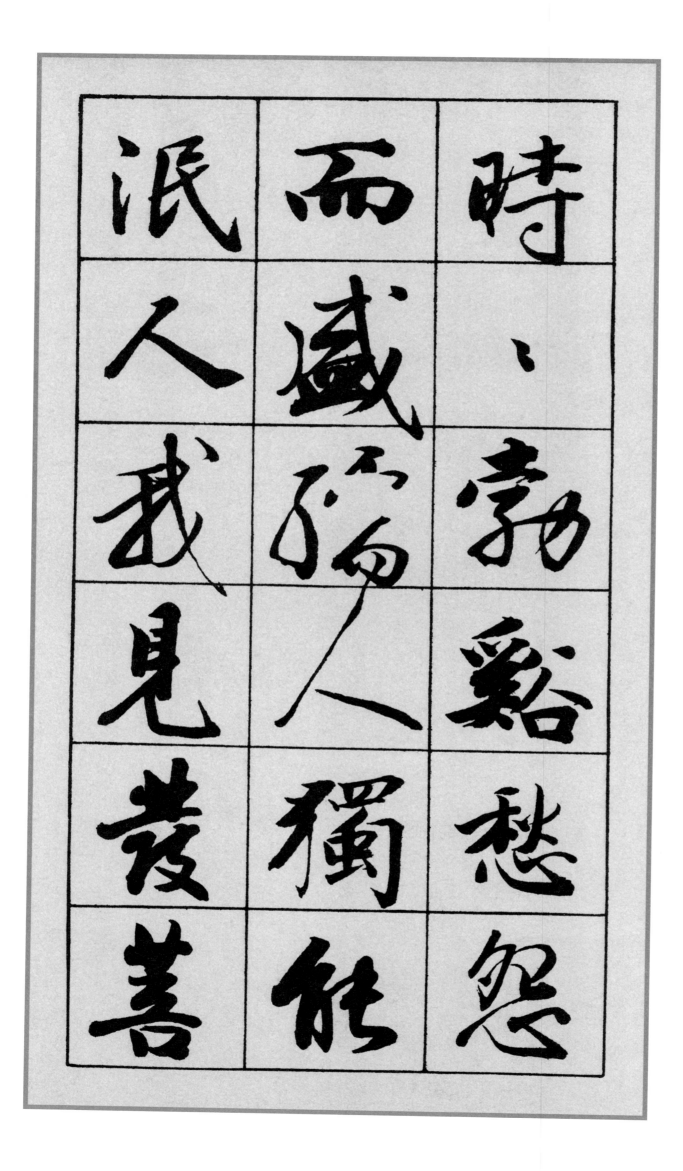

時、勃谿愁怨

而盛孺不句獨能

泯人我見戔善

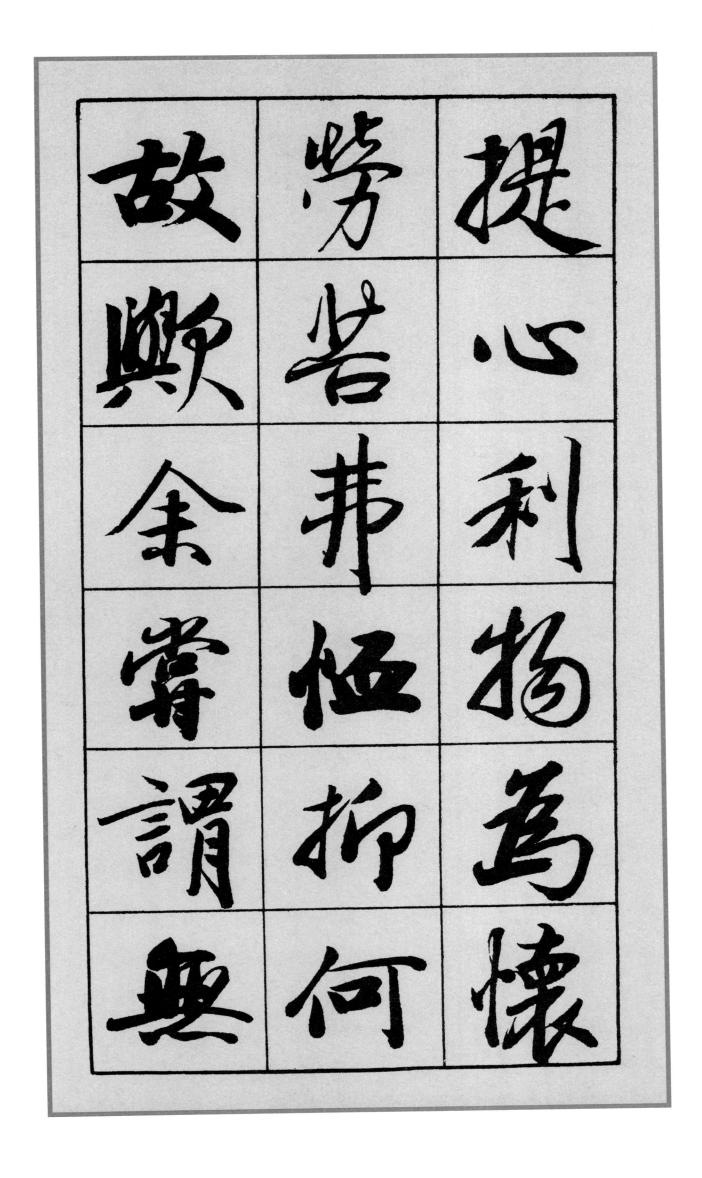

提心，利物為懷，勞苦弗恤，抑何故歟？余嘗謂：『無

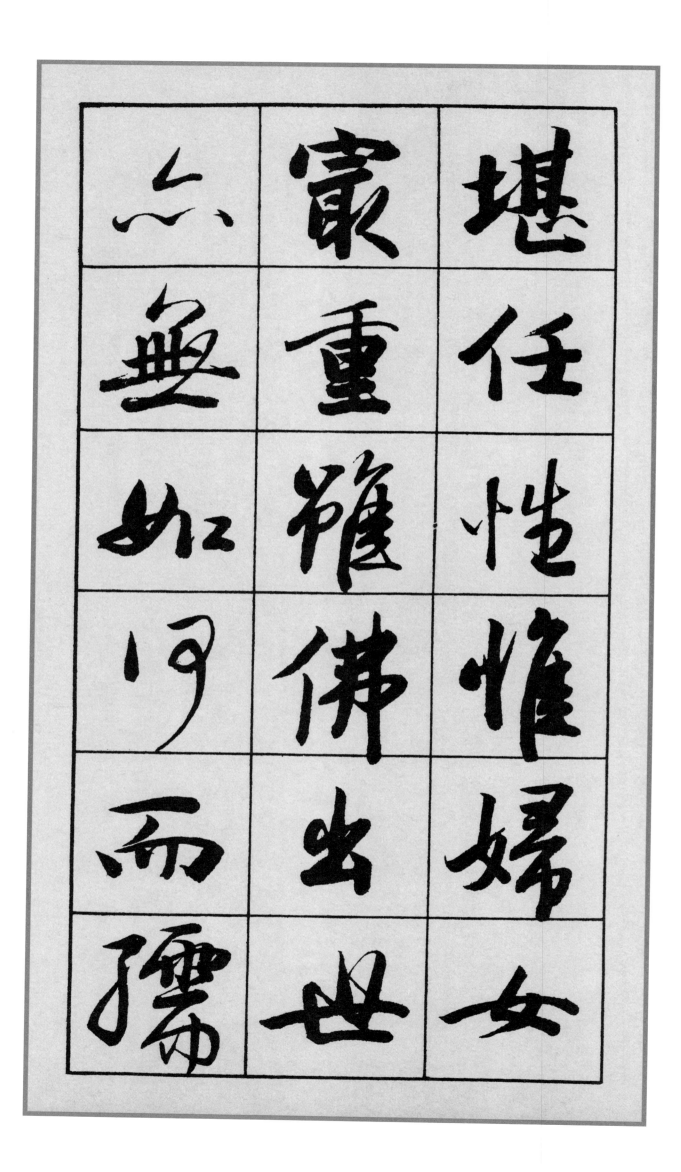

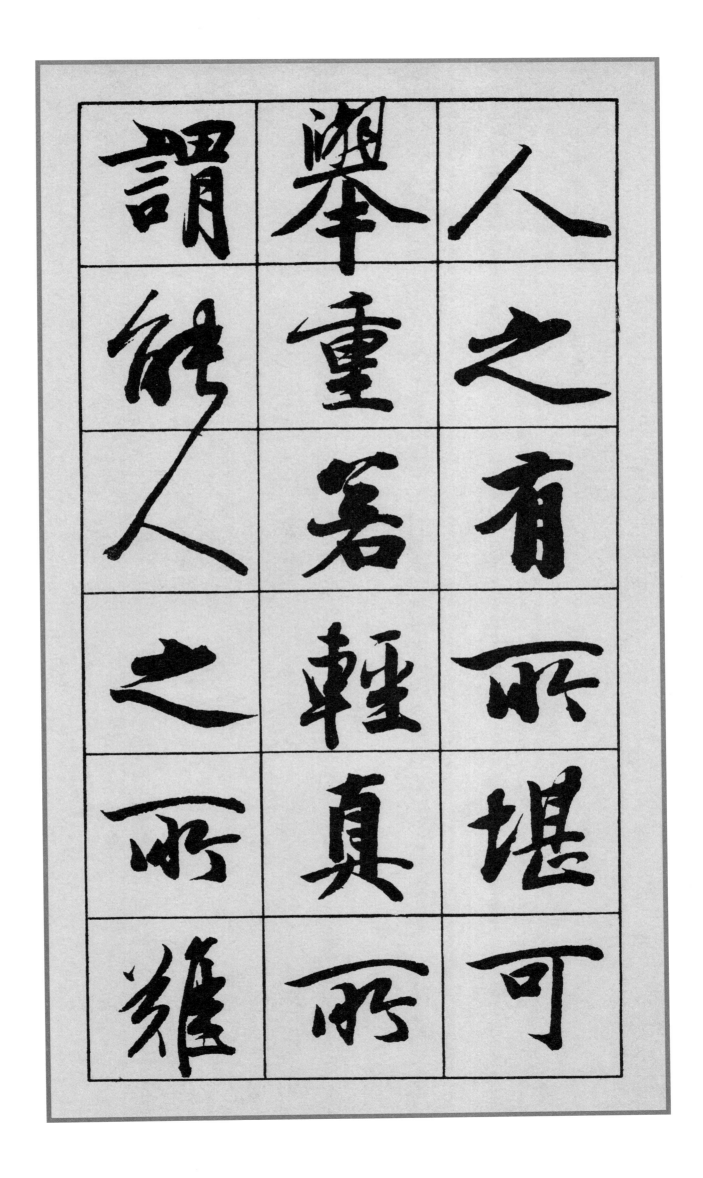

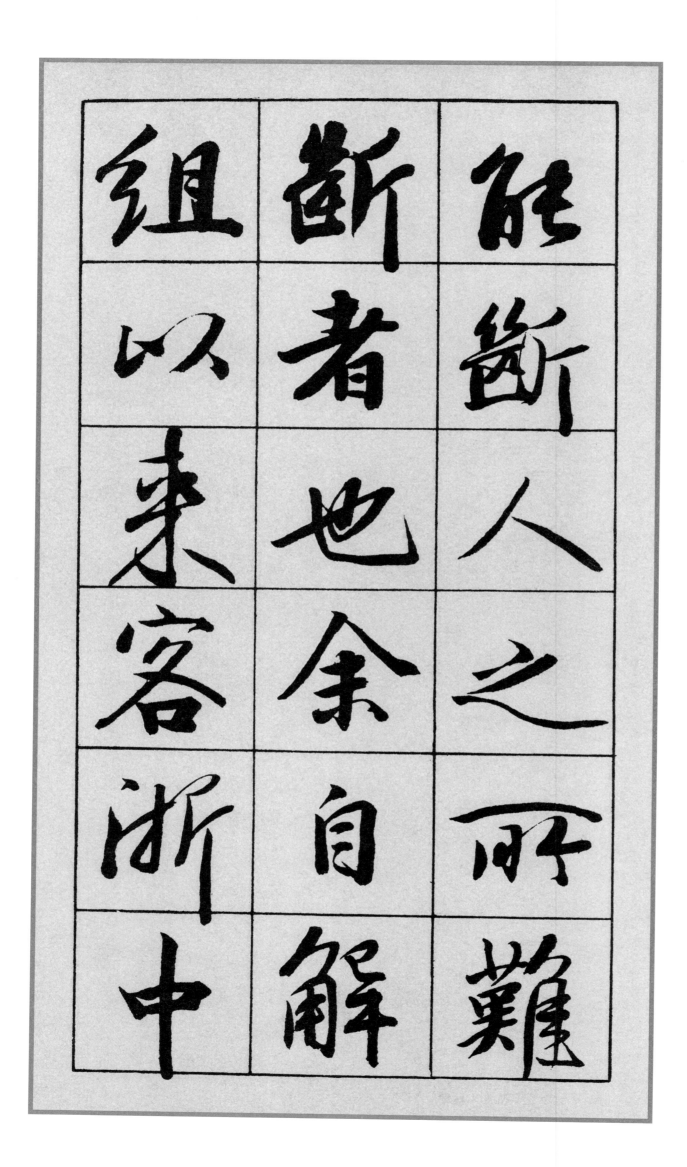

能，斷人之昕難斷者也。余自解組以來，客浙中

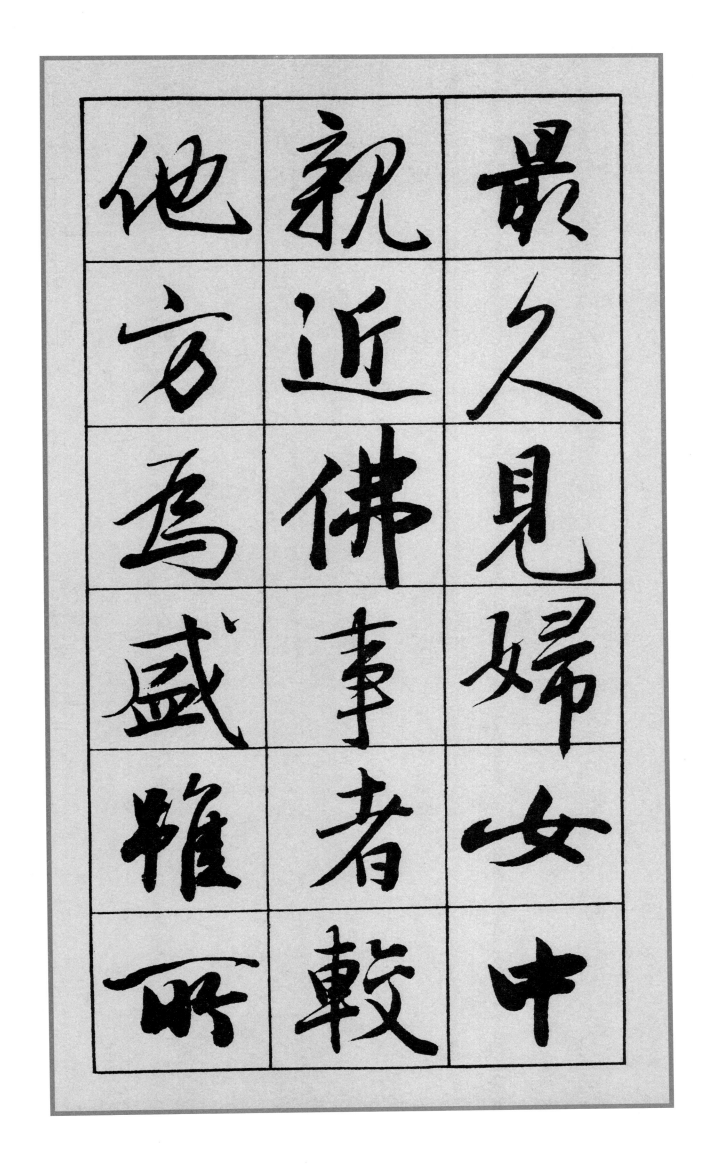

最久見婦女中
親近佛事者較
他方為盛雖昕

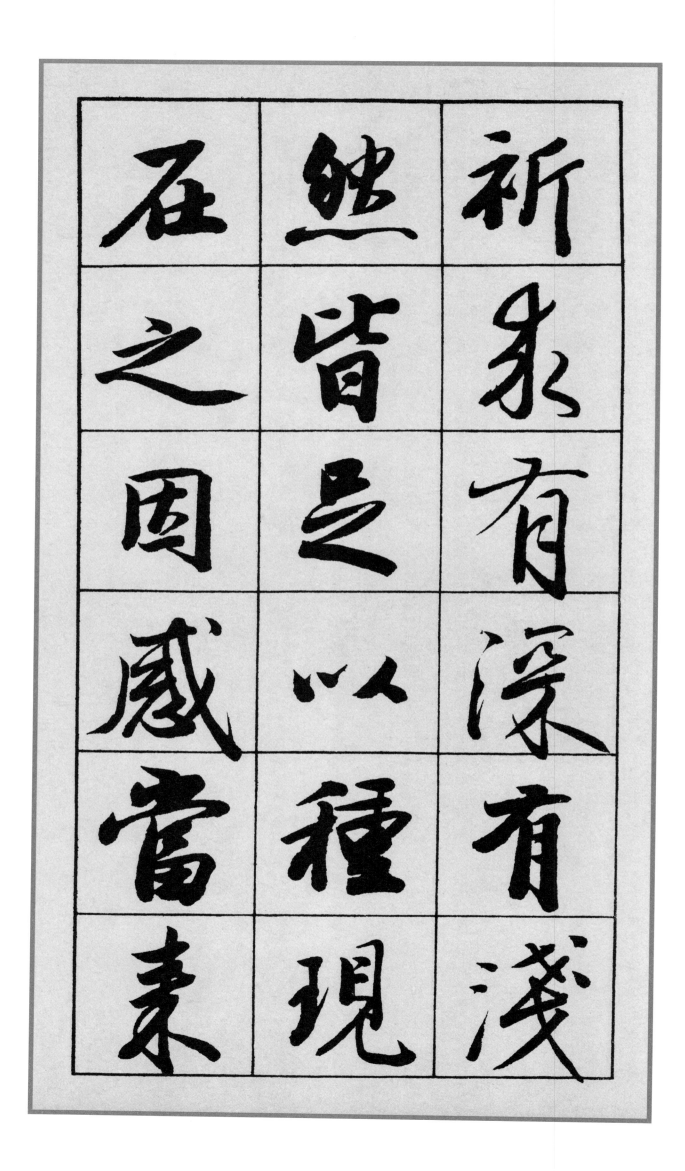

祈求有深有淺
然皆足以種現
在之固感當來

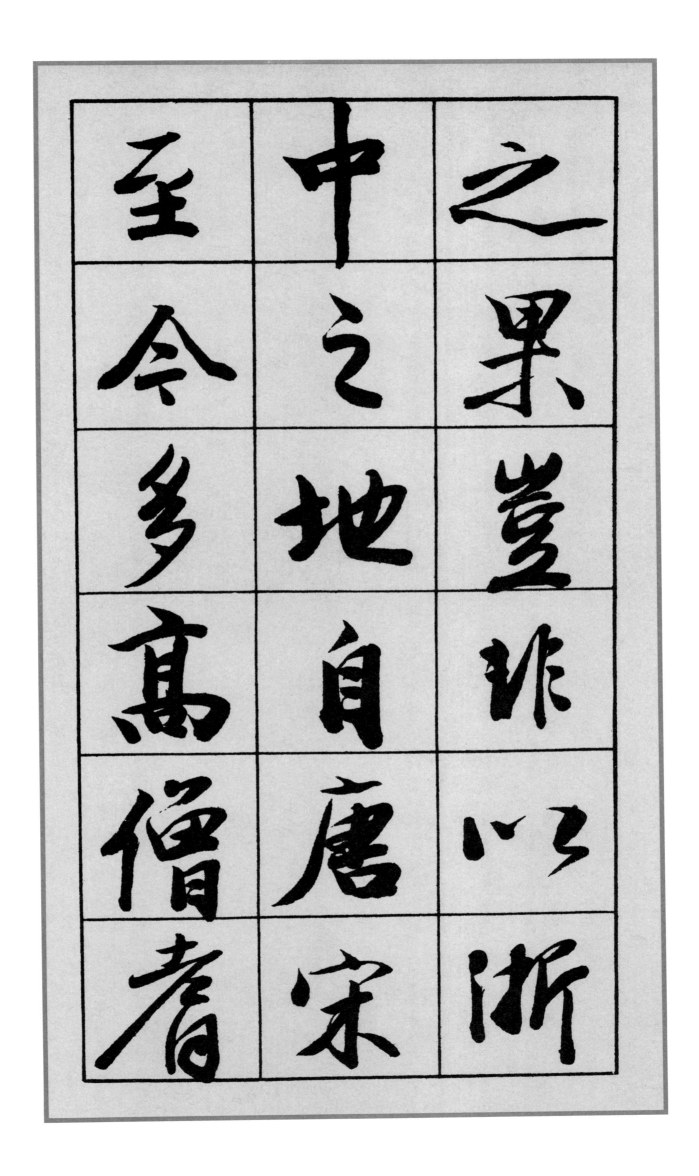

之果。豈非以浙中之地自唐宋至今多高僧耆

之果豈非以浙

中之地自唐宋

至今多高僧耆

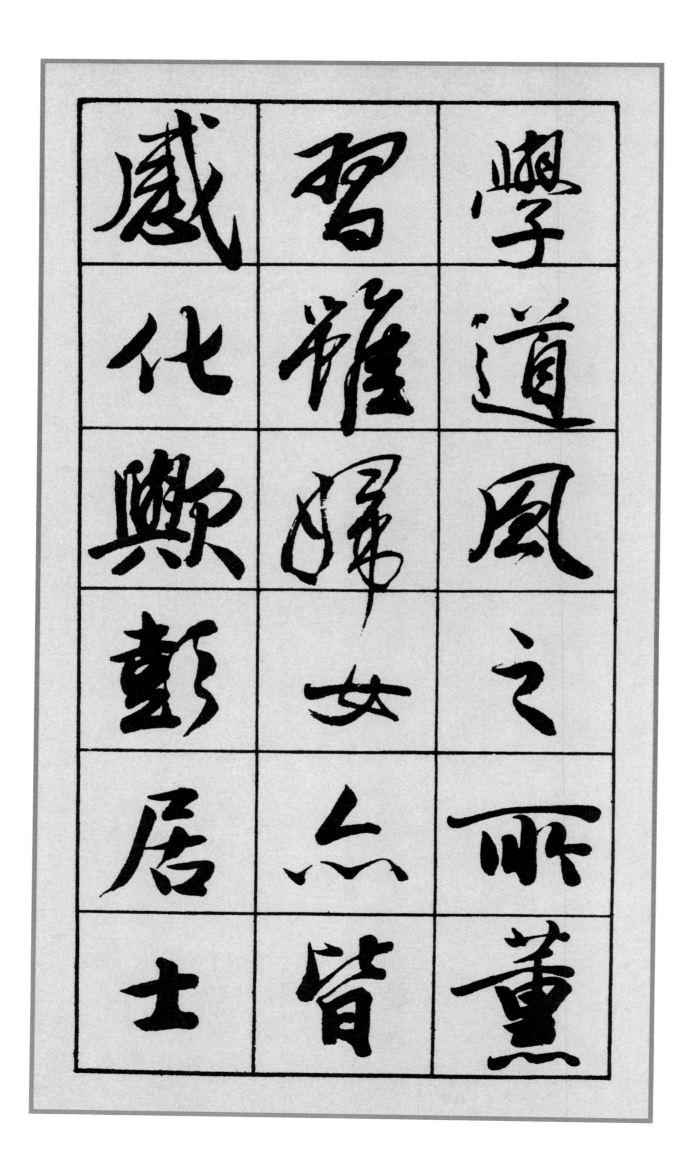

學道風之昕薰習，雖婦女亦皆感化歟？彭居士

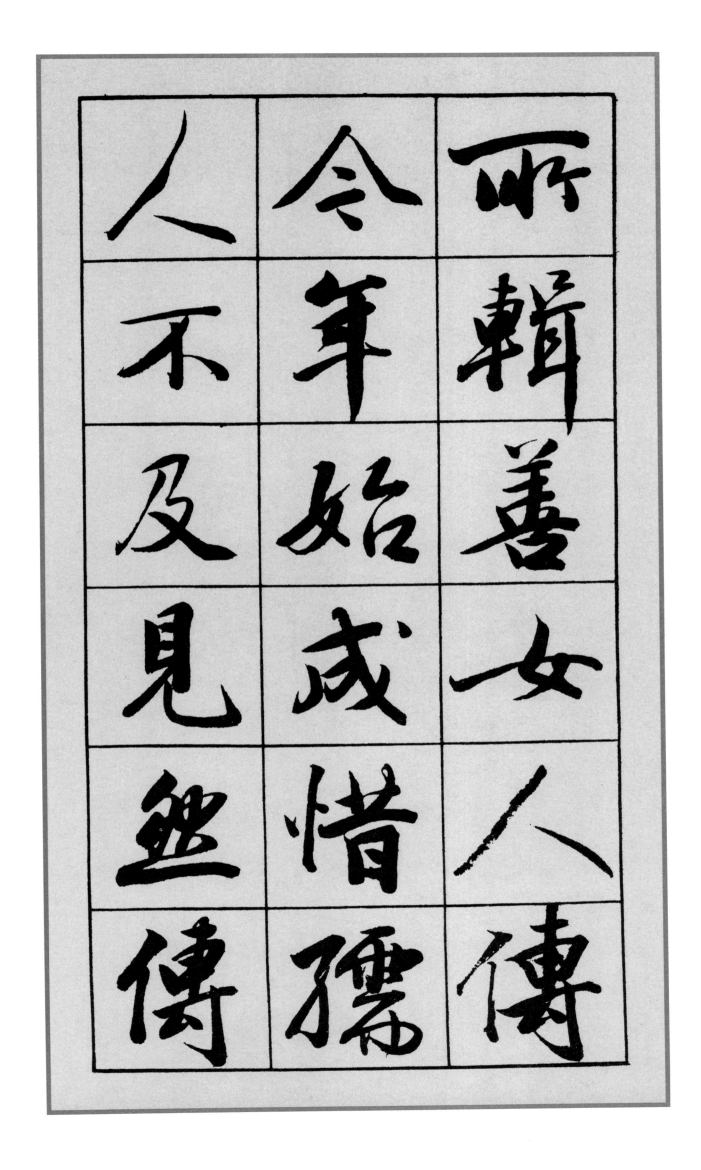

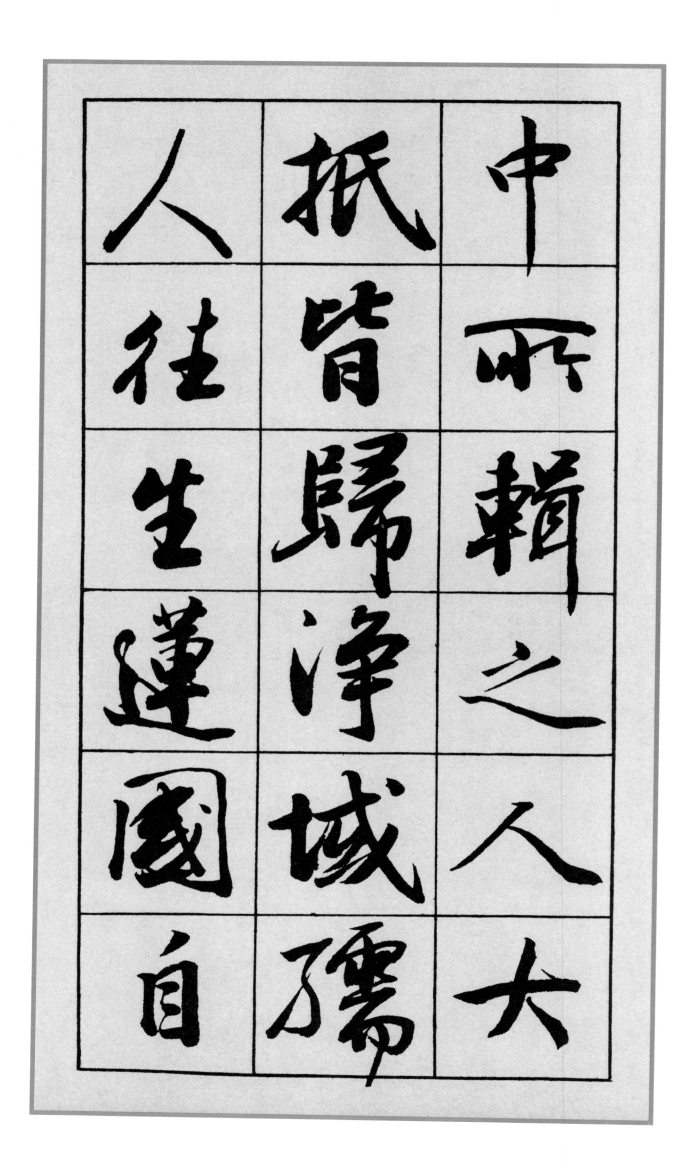

中昕輯之人，大抵皆歸淨域。孺人往生蓮國，自

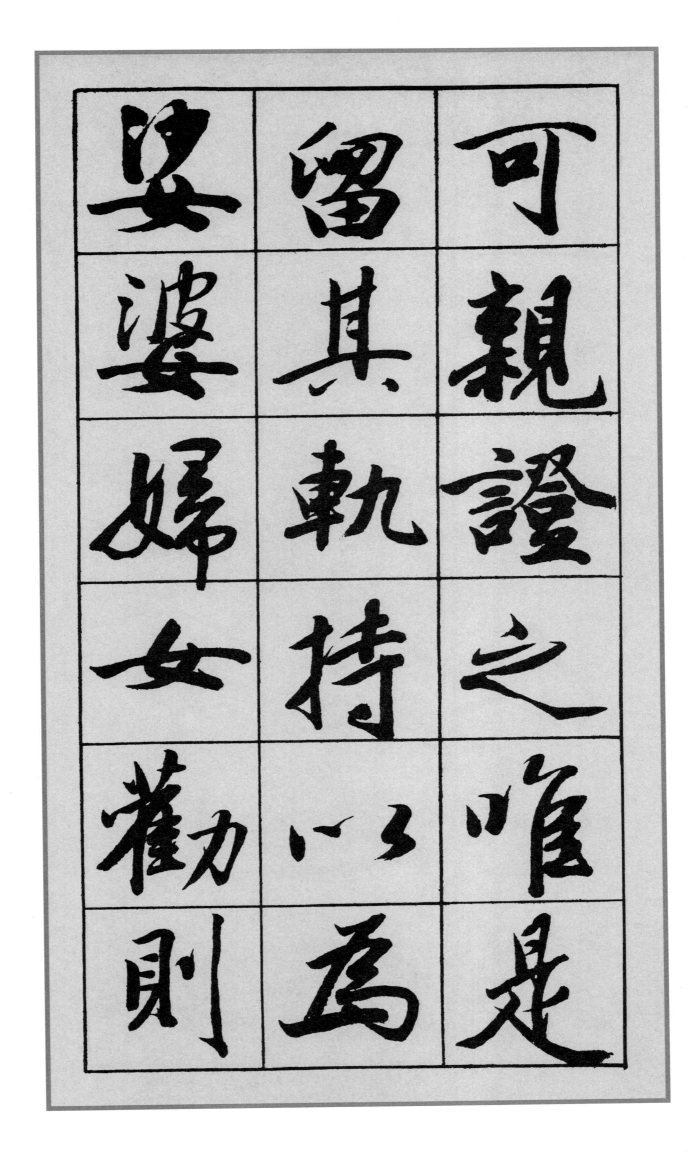

可親證之。唯是留其軌持，以爲娑婆婦女勸，則

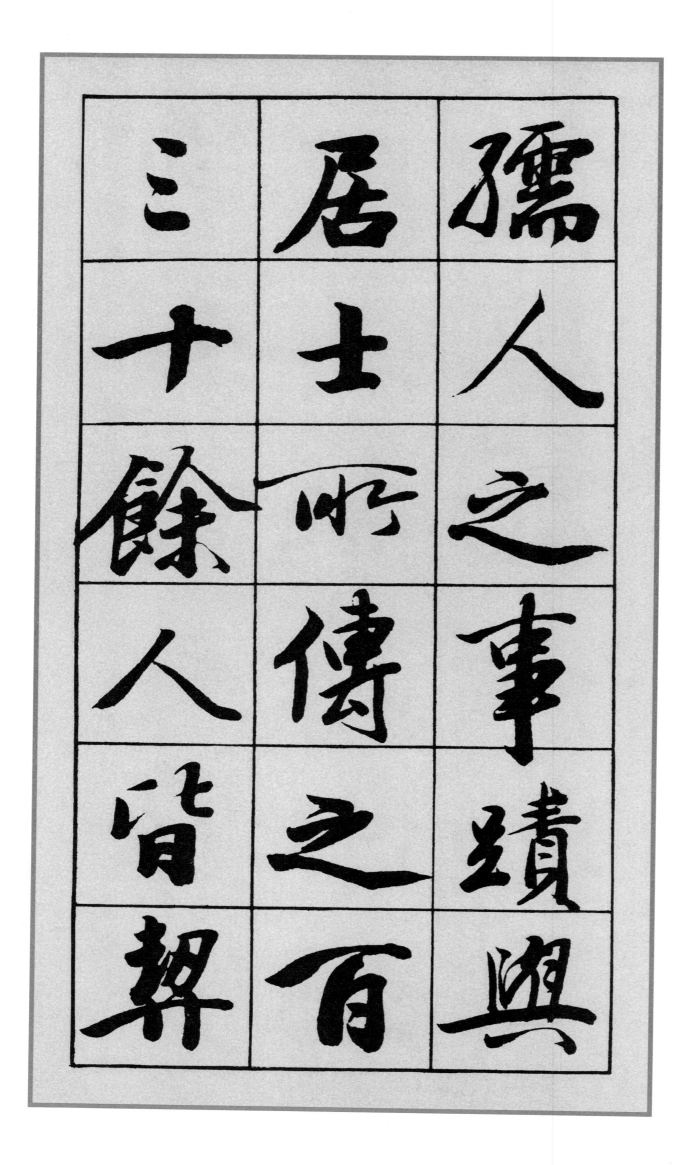

孺人之事蹟與
居士昕傳之百
三十餘人皆羿

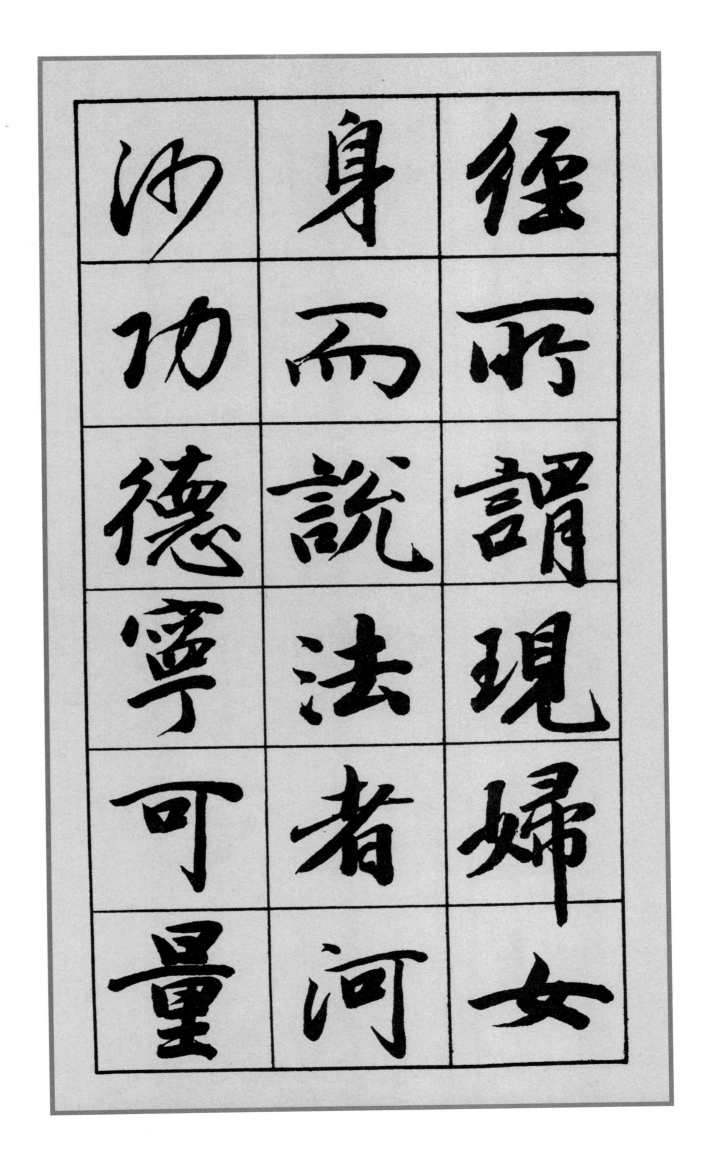

經昕謂現婦女身而説法者。河沙功德，寧可量

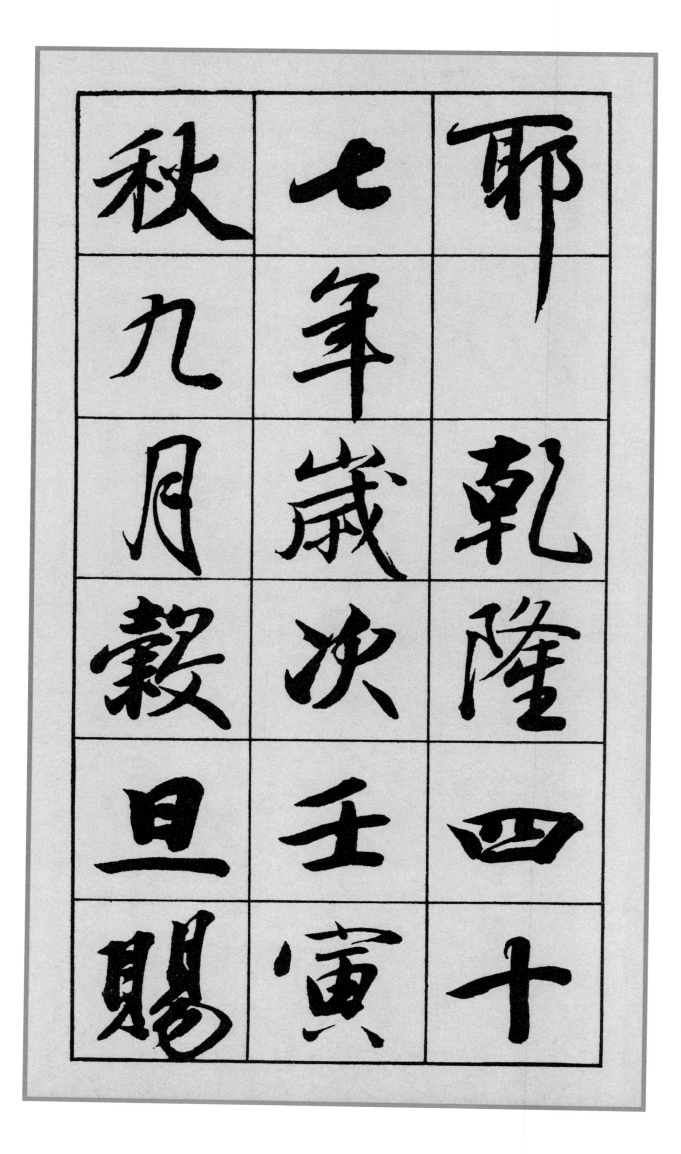

耶

乾隆

四

十

七

年

岁

次

壬

寅

秋

九

月

榖

旦

赐

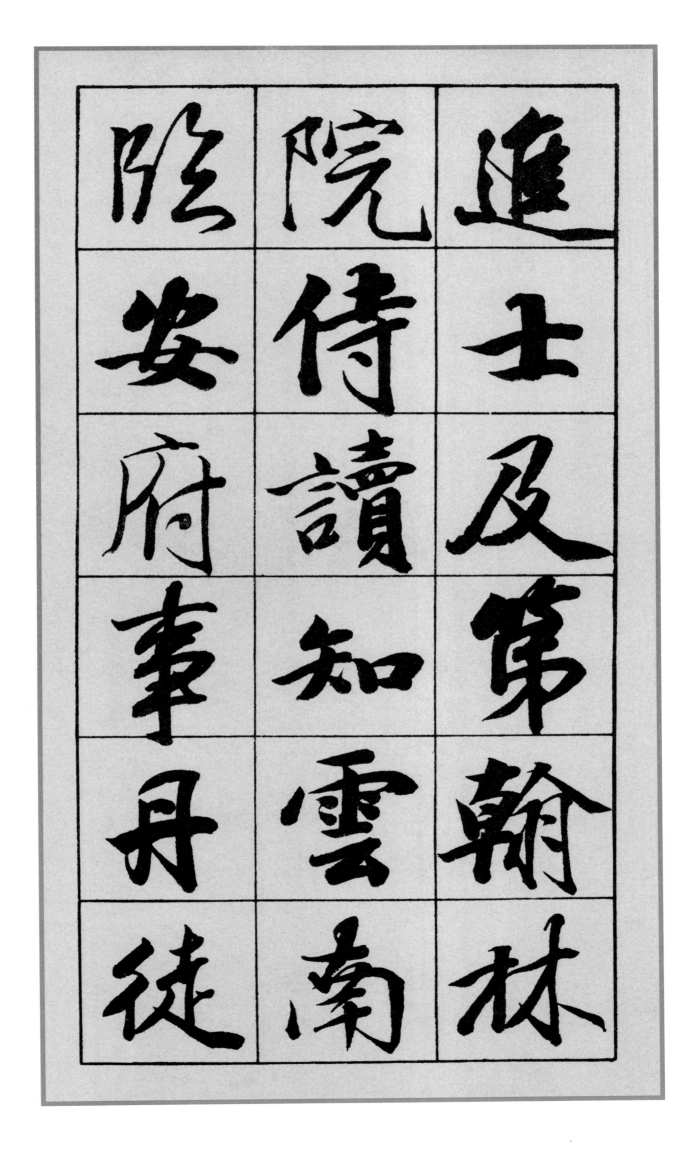

進士及第翰林

院侍讀知雲南

臨安府事丹徒